"博雅大学堂·设计学专业规划教材"编委会

主　任

潘云鹤　（中国工程院原常务副院长，国务院学位委员会委员，中国工程院院士）

委　员

潘云鹤

谭　平　（中国艺术研究院副院长、教授、博士生导师，教育部设计学类专业教学指导委员会主任）

许　平　（中央美术学院教授、博士生导师，国务院学位委员会设计学学科评议组召集人）

潘鲁生　（山东工艺美术学院院长、教授、博士生导师，教育部设计学类专业教学指导委员会副主任）

宁　钢　（景德镇陶瓷大学校长、教授、博士生导师，国务院学位委员会设计学学科评议组成员）

何晓佑　（原南京艺术学院副院长、教授、博士生导师，教育部设计学类专业教学指导委员会副主任）

何人可　（湖南大学教授、博士生导师，教育部设计学类专业教学指导委员会副主任）

何　洁　（清华大学教授、博士生导师，教育部设计学类专业教学指导委员会副主任）

凌继尧　（东南大学教授、博士生导师，国务院学位委员会艺术学学科第5、6届评议组成员）

辛向阳　（原江南大学设计学院院长、教授、博士生导师）

潘长学　（武汉理工大学艺术与设计学院院长、教授、博士生导师）

执行主编

凌继尧

设计学专业规划教材

设计基础/共同课系列

徐恒醇 著

设计美学概论
第2版

Introduction to Design Aesthetics

北京大学出版社
PEKING UNIVERSITY PRESS

图书在版编目（CIP）数据

设计美学概论 / 徐恒醇著. —2版. —北京：北京大学出版社，2020.6
博雅大学堂·设计学专业规划教材
ISBN 978-7-301-29079-8

Ⅰ.①设… Ⅱ.①徐… Ⅲ.①设计－艺术美学－高等学校－教材 Ⅳ.①J06

中国版本图书馆CIP数据核字（2020）第080920号

书　　　名	设计美学概论（第2版） SHEJI MEIXUE GAILUN（DI-ER BAN）
著作责任者	徐恒醇　著
责任编辑	赵　维
标准书号	ISBN 978-7-301-29079-8
出版发行	北京大学出版社
地　　　址	北京市海淀区成府路205号　100871
网　　　址	http://www.pup.cn　新浪微博：@北京大学出版社
电子信箱	编辑部pkuwsz@126.com　总编室zpup@pup.cn
电　　　话	邮购部 010-62752015　发行部 010-62750672　编辑部 010-62752022
印　刷　者	涿州市星河印刷有限公司
经　销　者	新华书店 710毫米×1000毫米　16开本　12.5印张　152千字 2016年4月第1版　2020年6月第2版　2024年1月第8次印刷
定　　　价	42.00元

未经许可，不得以任何方式复制或抄袭本书之部分或全部内容。
版权所有，侵权必究
举报电话：010-62752024　电子信箱：fd@pup.pku.edu.cn
图书如有印装质量问题，请与出版部联系，电话：010-62756370

目录 Contents

丛书序 001
前　言 003

第一章　为什么要学习设计美学　001
第一节　学科性质和研究方法　001
第二节　古代中西美学思想的共同点　008
第三节　为什么要学习设计美学　012

第二章　艺术与设计的异同　016
第一节　什么是艺术　016
第二节　什么是设计　020
第三节　艺术与设计的异同　022

第三章　生活世界与设计的人性化　028
第一节　生活世界　028
第二节　设计的人性化　033

第四章　人的需要与产品的功能　042
第一节　人的需要的多层次性　042
第二节　产品的构成　047
第三节　产品功能的三分法　049

054　第五章　审美的起源与形式感的形成
054　第一节　审美与艺术的起源
059　第二节　人类形式感的形成

068　第六章　生活中的审美心理和审美效应
068　第一节　心理活动的构成要素
071　第二节　审美经验的心理特征
075　第三节　物质生活中的审美效应
080　第四节　审美需要的层次性

083　第七章　审美活动的特性
083　第一节　活动与静观的统一
085　第二节　感受性与创造性的统一
087　第三节　感性与理性的交融
090　第四节　经验性与超越性的交融
091　第五节　个体感受的独特性与人类自我意识的互动

094　第八章　审美范畴的关联
094　第一节　美和丑
101　第二节　悲剧、崇高和荒诞
104　第三节　喜剧、滑稽和幽默

第九章　审美对象的不同形态　107
第一节　自然美　107
第二节　社会美、人格美　110
第三节　艺术美　112
第四节　科学美　114
第五节　技术美　116
第六节　生态美　118

第十章　设计与生活　122
第一节　设计源于生活　122
第二节　生活方式的建构　124

第十一章　生活趣味、时尚与风格　131
第一节　生活趣味　131
第二节　时　尚　132
第三节　风　格　138

第十二章　城市景观与环境设计　142
第一节　城市景观　142
第二节　环境设计　150

第十三章　产品语言与造型规范　154
第一节　作为符号系统的产品语言　154
第二节　产品造型的符号学规范　160

164	**第十四章　视觉传达设计的审美呈现**	
164	第一节　视觉传达设计与传播模式	
167	第二节　标志、商标	
174	第三节　招贴广告	

179	**第十五章　品牌意识与市场效应**	
179	第一节　品牌意识	
184	第二节　市场效应取决于消费体验	

186	**主要参考文献**
187	**后记**

丛书序
Preface

北京大学出版社在多年出版本科设计专业教材的基础上,决定编辑、出版"博雅大学堂·设计学专业规划教材"。这套丛书涵括设计基础/共同课、视觉传达设计、环境艺术设计、工业设计/产品设计、动漫设计/多媒体设计等子系列,目前列入出版计划的教材有70—80种。这是我国各家出版社中,迄今为止数量最多、品种最全的本科设计专业系列教材。经过深入的调查研究,北京大学出版社列出书目,委托我物色作者。

北京大学出版社的这项计划得到我国高等院校设计专业的领导和教师们的热烈响应,已有几十所高校参与这套教材的编写。其中,985大学16所:清华大学、浙江大学、上海交通大学、北京理工大学、北京师范大学、东南大学、中南大学、同济大学、山东大学、重庆大学、天津大学、中山大学、厦门大学、四川大学、华东师范大学、东北大学;此外,211大学有7所:南京理工大学、江南大学、上海大学、武汉理工大学、华南师范大学、暨南大学、湖南师范大学;艺术院校16所:南京艺术学院、山东艺术学院、广西艺术学院、云南艺术学院、吉林艺术学院、中央美术学院、中国美术学院、天津美术学院、西安美术学院、广州美术学院、鲁迅美术学院、湖北美术学院、四川美术学院、北京电影学院、山东工艺美术学院、景德镇陶瓷大学。在组稿的过程中,我得到一些艺术院校领导,如山东工艺美术学院院长潘鲁生、景德镇陶瓷大学校长宁钢等的大力支持。

这套丛书的作者中,既有我国学养丰厚的老一辈专家,如我国工业设

计的开拓者和引领者柳冠中，我国设计美学的权威理论家徐恒醇，他们两人早年都曾在德国访学；又有声誉日隆的新秀，如北京电影学院的葛竞。很多艺术院校的领导承担了丛书的写作任务，他们中有天津美术学院副院长郭振山、中央美术学院城市设计学院院长王中、北京理工大学软件学院院长丁刚毅、西安美术学院院长助理吴昊、山东工艺美术学院数字传媒学院院长顾群业、南京艺术学院工业设计学院院长李亦文、南京工业大学艺术设计学院院长赵慧宁、湖南工业大学包装设计艺术学院院长汪田明、昆明理工大学艺术设计学院院长许佳等。

除此之外，还有一些著名的博士生导师参与了这套丛书的写作，他们中有上海交通大学的周武忠、清华大学的周浩明、北京师范大学的肖永亮、同济大学的范圣玺、华东师范大学的顾平、上海大学的邹其昌、江西师范大学的卢世主等。作者们按照北京大学出版社制定的统一要求和体例进行写作，实力雄厚的作者队伍保障了这套丛书的学术质量。

2015年11月10日，习近平总书记在中央财经领导小组第十一次会议首提"着力加强供给侧结构性改革"。2016年1月29日，习近平总书记在中央政治局第三十次集体学习时将这项改革形容为"十三五"时期的一个发展战略重点，是"衣领子""牛鼻子"。根据我们的理解，供给侧结构性改革的内容之一，就是使产品更好地满足消费者的需求，在这方面，供给侧结构性改革与设计存在着高度的契合和关联。在供给侧结构性改革的视域下，在大众创业、万众创新的背景中，设计活动和设计教育大有可为。

祝愿这套丛书能够受到读者的欢迎，期待广大读者对这套丛书提出宝贵的意见。

<div style="text-align: right;">
凌继尧

2016年2月
</div>

前言 Foreword

设计是一门既古老又年轻的行业，它伴随社会物质生产和人类文明的发展而出现。随着机器生产方式的确立，设计从生产过程中分离出来，并逐渐成为一个独立的产业部门。早在欧洲文艺复兴时期，意大利画家、美术史家G.瓦萨里（G. Vasari, 1511—1574）就创办了设计学院（1562），并提出"设计是建筑、绘画和雕塑之父"的观点。19世纪英国"工艺美术运动"（The Arts and Crafts Movement）开拓了对物质产品进行艺术设计的先河。20世纪德国先后建立的包豪斯学院（Bauhaus, 1919—1933）和乌尔姆设计学院（Hochschule fuer Gestaltung, Ulm, 1950—1968），对于推动现代设计理论的发展发挥了重要作用。

马克思早在青年时代就提出了"人也按照美的规律来建造"[1]，这也成为当代美学研究的一个命题。众所周知，美学是一种人文科学，它是有关审美现象和审美规律的知识体系。审美关系反映了人与生活世界的和谐和丰富性。人的审美追求是与人类的自我意识相关联的，是对生命体验、生活意义和人生价值的体认。作为一种人文关怀，审美不断拓展和提升了人的生活空间和精神境界。

[1] 马克思：《1844年经济学哲学手稿》，见《马克思恩格斯全集》第42卷，中共中央著作编译局编译，人民出版社，1981年，第97页。

设计美学以审美原理在设计中的应用为对象，从价值观和方法论的层面为设计活动提供相关的理论支持。设计美学必须与设计理论相融合，但是它又具有自身的独立性和系统性。所以，我们在学习中应注意避免两种倾向：一种是脱离理论的整体联系，把设计的审美特性肢解为色彩美、质地美、形式美，以形态构成理论取代设计美学理论；另一种是脱离设计实践，用形而上的玄想把设计美学变成一种空谈式的美文学。如果说设计是要为人们未来的生活世界勾画具体的蓝图，那么设计美学能让这一蓝图更加富有人性的光辉和色彩。

设计美学是每一位设计师的必修课，设计师的审美素养和创造力的提升，离不开自身人文价值观的确立和对审美规律的了解。让我们带着问题学习，在学习中发现新的问题，并通过学习不断把握时代发展的精神内涵和文化底蕴，使自己的设计作品更加富有人文魅力，成为整个文化创新事业的有机组成部分。

<div style="text-align:right">

徐恒醇

2016年2月

</div>

第一章 | Chapter 1
为什么要学习设计美学

第一节 学科性质和研究方法

一、设计美学是一门交叉学科

众所周知,设计活动是伴随着人类生产活动的发展而出现的。马克思在比较人类与动物生产活动的区别时指出:"蜜蜂建筑蜂房的本领使人间的许多建筑师感到惭愧。但是,最蹩脚的建筑师从一开始就比最灵巧的蜜蜂高明的地方,是他在用蜂蜡建筑蜂房以前,已经在自己的头脑中把它建成了。劳动的过程结束时得到的结果,在这个过程开始时就已经在劳动者的表象中存在着,即已经观念地存在着。他不仅使自然发生形式变化,同时他还在自然物中实现自己的目的,这个目的是他所知道的,是作为规律决定着他的活动的方式和方法的,他必须使他的意志服从这个目的。"[1]这就是说,以观念的构思形成产品的表象,并将其作为生产的前提,使生产活动依据人的自觉目的来进行,这是人类区别于动物的标志,也是社会生产中形成设计活动的根据。

设计(Design)一词起源于盎格鲁-撒克逊语,它既包含规划构思过程,又包含结构造型活动。20世纪以来,在德国包豪斯学院的推动下,

[1] 马克思:《资本论》第1卷,中共中央著作编译局编译,人民出版社,1975年,第202页。

设计活动摆脱了手工艺传统，现代设计师逐步取代了以往承担设计任务的艺术家和建筑师，使设计成为一个独立的产业部门。艺术设计的领域不断扩大，由产品和环境（即实体和空间设计）扩展到服饰、包装、视觉传达和展示（即由平面设计到多维设计）。

设计是一门实践性学科，在其领域中多种学科相互交叉。所谓交叉学科，并不是两种或多种学科知识的简单叠加或并列，而是在这种交叉中开拓新的研究视野和价值权衡，提升人们思考问题的综合能力，由此形成新的学术观点和知识内涵。我们知道，科学是研究各种事物性质和运动规律的知识体系。依据研究对象的不同，可以将科学划分为三种不同的类型：自然科学研究自然界的构成及其运动规律；社会科学研究社会的构成及其活动规律；人文科学则研究人的精神活动的构成和规律。人们说设计是技术和艺术的结合，其中，现代技术属于科学领域，而艺术则属于人文领域。作为物质生产的前提，设计还必须依据经济规律进行，它涉及物质生产的投入和产出、产品的性价比、市场营销和利润的取得等。因此，一个产品的设计要达到适用、经济和美观，通常要包含自然科学（技术）、社会科学（经济学）和人文科学（艺术学、美学）的多重内涵。

以轿车设计为例，车型和车厢的设计虽然以艺术造型为重点，但它仍然涉及一系列科学技术与功能结构的关联。例如，一部汽车的行驶性能与诸多因素相关：越野性能（跨越路面障碍的能力）、行进速率（如空气阻力的影响等）、动态稳定性（不同倾角对车身重心的影响，防止行进的上升力造成车轮的漂浮）、操纵制动和承载性能、驾驶员的视域范围等。这些都是科学技术方面的问题，这些技术规定性成为汽车艺术造型的前提，有些同时也是汽车艺术造型的有机组成部分。所以，尽管轿车的造型有一定的形式自由度，可以千变万化，但是它们总要保持某种流

线型特征,以减少行进中的空气阻力并保持行驶的稳定性。

图1-1所示为赛车车型设计中技术规定性与形式自由度的关系,即形式的变化必须符合技术规定性的要求。图中上部所示为法拉利赛车,下部所示分别为:①为1954年奔驰(Benz)W196赛车,其流线型造型

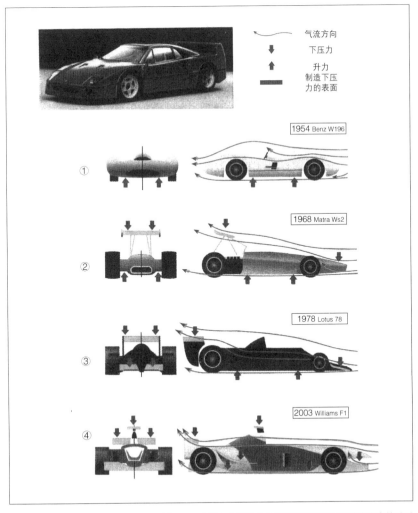

图1-1　由赛车车型的变化看技术规定性与形式自由度的关系

可减少空气阻力,但底盘中部的上升力会使车轮漂浮;②为1968年玛塔（Matra）Ws2赛车,利用尾翼和车头部分上下气流的速度差产生下压力,以抵消其上升力;③为1978年莲花（Lotus）78型赛车,其尾翼和车头侧裙做了改进,增加了下压力;④为2003年宝马威廉姆斯（BMW Williams）的F1赛车,其形式完全符合空气动力学的要求。[1]

二、设计美学是一门人文科学

设计美学是研究设计领域美学问题的学科,正如文艺美学一样,是美学应用学科的一个分支,是一种人文科学。

美学作为一种人文科学,它的研究对象具有属人的性质,是关乎人的精神现象的学科。例如,人们在欣赏一朵花的时候,可以从不同角度作出多种判断。当我说"这朵花是圆的"时,这是对一个自然存在物的一种事实判断,这一判断由谁作出都会是一样的,这一事实是与人无涉的。当我说"这朵花是红色的"时,这是对自然物的第二性质作出的一种事实判断,这一判断与人的生理结构（即视网膜）对光的反应相关,比如严重色盲的人对色彩的判断就会有差别,由此会作出不同的判断。当我说"这朵花是美的"时,这就是一种审美判断了,这种判断带有人的主观性,它与人的审美趣味和审美价值标准相关。它是审美主体（人）对审美客体（花）作出的一种价值判断,说明这朵花对这个人有意义或能引发其兴趣。因此,美并不是一种实体性存在,而是主客体关系的产物（即审美价值）。

《新亚美利加百科全书》中"美学"的条目说:"最可靠的心理学家们都承认,人类的天性可以分作认识、行为和情感,或是理智、意志

[1] 见林家阳:《设计鉴赏》,高等教育出版社,2013年,第171页。

和感受三种功能，与这三种功能相对应的是真善美的观念。……逻辑学（在它最通常的意义下）确定思想的法则；伦理学确定意志的法则；美学则确定感受（sensibility）的法则。"这就是说，人的心理功能可分为知、意、情三种，与此相对应，人们所追求的价值和理想便是真、善、美。作为一种价值存在，真体现了人们对客观事物本质和规律的认识；善体现了有利于人类生存和发展的行为和意向；美则体现了与人的感受和情感体验相关联的审美价值。当然，将知、意、情进行分隔是不科学的，它们是有机联系着的，这是当时学术思想的局限性造成的。

美学来源于哲学，自古以来每一位大哲学家也都是美学家。因为哲学是对人类存在的自我反思，它要提供对世界的总体看法，也要回答真善美的问题。1750年，德国学者鲍姆嘉通（G. Baumgarten, 1714—1762）以拉丁文发表了《美学》，由此美学成为一门独立的学科，并不断获得发展。

美学是研究审美现象和规律的学科，那么什么是审美呢？著名匈牙利哲学家和美学家卢卡奇（G. Lukacs, 1885—1971）指出："如果我们要正确评价审美特性，那么审美的这种存在方式应该被确认为表达人类自我意识的最适当的形式。"[1]也就是说，审美是对人类自我意识的体验和表达。所谓自我意识，是对自身的一种感觉、认知和评价，它是在与对象世界的接触和交往中通过自身的反思而获得的。审美活动虽然都是以个体为单位进行的，但是审美体验却包含了对人类生存境遇的体认和反思。所以，从美学的角度来研究设计活动及其成果，正是为了揭示设计活动对人们的生存和发展在审美观照的层面上所涵涉的意义和价值。

[1] 卢卡奇：《审美特性》上册，徐恒醇译，社会科学文献出版社，2015年，第410页。

三、设计美学的研究方法

1. 哲学和逻辑思维的方法

哲学是对人与生活世界关系的反思,涉及人的世界观和探讨问题的方法论。它是以逻辑思维(概念、判断和推理)的方法进行研究的、以概念范畴的话语形式建立起的知识体系。其研究的过程是从对一个具体现象的分析作出概念的抽象,逐步在不同层面的展开中加以综合,从而上升到思维的具体。例如比较人与动物有什么不同之处:首先,人和动物的概念已经是一种抽象的概括了,在现实生活中人都是具体的——男人或女人、老人或小孩;动物也只是猫、狗、牛、马、羊,这是在现象层面上的具体存在物。而人和动物的称谓则是在类属上的一种抽象和概括的结果。所以任何概念的界定往往都经过抽象,只突出某一种性质而忽略掉其他性质。

现在来比较人与动物的不同:人有发达的大脑,通过社会劳动和语言交往而具有了思考的能力,这是人的意识性;另外,人的社会劳动是一种有目的地改造自然的过程,而动物只能被动地适应自然条件,它的生产活动只受本能的驱使。这说明人有改造世界的实践能力。这一分析便是从抽象的概念规定上升到思维具体的过程。这就是哲学研究的方法。

2. 语言符号学的方法

符号(语言)是信息传播的媒介和载体,它是约定俗成的,是用一个事物代表或表达另一个事物。人们正是通过语言才能相互理解和沟通。语言使人们不再停留在条件反射和感觉的水平上,开始了思维和理解活动,由此才使得世界的意义向人们敞开。语言本身就是最典型的符号,从语言的研究到符号的研究是一个逐步深入和扩展的过程。把符号学的方法引入设计领域,有赖于文化哲学的发展。德国哲学家卡西尔

（E. Cassirer, 1874—1945）的《符号形式的哲学》三卷本提出了文化符号论的思想，说明人类精神文化的所有形式都是符号活动的产物。艺术是一种直觉的符号，谁不理解这种符号，便不能感受色彩、形状、空间形式的模式，以及和声与旋律的生命力。这里指的艺术符号是一种非自然语言的符号，也称为"表象符号"或"音响符号"。而在文学或语言艺术中，使用的则是人们的自然语言，称"推论性符号"。这两种符号系统的构成媒介不同，同时它们在内涵的明确性、固定性，以及组织的规则性上也不同。德裔美国美学家苏珊·朗格（S. Langer, 1895—1981）的《情感与形式》便是符号论美学的重要著作。

总之，语言符号学的方法是我们揭示各种设计语言意义的途径。从这种意义上说，任何设计都是设计师运用设计语言进行的一种陈述。设计师是通过设计来表达自己的生活理想和价值追求的。人们也正是通过这种设计语言来认知和感受设计作品的。

3. 心理学的方法

人的审美活动涉及一系列心理活动过程，因此，深入了解这一活动过程需要相关的心理学知识的支持。早在19世纪，德国心理学家费希纳（G. T. Fechner, 1801—1887）便从实验心理学的角度开创了美学研究的方法。他把以哲学思辨的方法进行的研究称为"自上而下的美学"，而将以心理学方法进行的研究称为"自下而上的美学"。显然，这两种方法都有自己的不足和局限。另一位德国心理学家和美学家伏尔开特（J. Volkelt, 1848—1930）则强调了美学研究需要心理学的理论支持。他在《美学体系》一书中指出，审美对象只有通过感受主体的知觉、情感和想象才会具有审美的性质。人们只有了解了这一心理过程才能对审美经验获得具体的认识。此外，人们对人的心理功能的三分法（即知、意、情）也是以古典心理学的研究作为依据的，当代则是从有机联系的观点分析心理现象。

心理学的发展也产生了一些心理学的美学理论。如完形心理学的美学，德语"完形"一词为"Gestalt"（音译为格式塔），因此它也可以称为"格式塔心理学美学"。它以图形/背景的分化作为理论起点，对于视觉造型有极大的参考价值。奥地利心理学家弗洛伊德（S. Freud, 1856—1939）提出的精神分析学说，强调了心理活动中无意识成分的重要作用，他的学说也称为"深层心理学"，为人们揭示心理活动的极端复杂性提供了启示。

在艺术心理学的研究方面，苏联学者维戈茨基（S. Vyigotski, 1896—1934）的《艺术心理学》，虽然成书和出版年代均很早，但是其中对艺术的心理学分析很有特色，反映了人的意识的社会历史特性。

第二节　古代中西美学思想的共同点

人类的精神文明是在长期的物质生产活动和社会生活组织化的过程中逐渐产生和发展的。在远古，人们生活在一个充满神话的世界里。人类从神话时代进入哲学思辨的时代是精神文明发展的第一个转折点，它标志着"人"的意识的觉醒，我们可以从一个古老的寓言中来揭开这段历史之谜。在离埃及开罗市不远的地方，有一批金字塔，金字塔的建造从公元前2650年便已开始。这里有一座狮身人面像，它是法老坟墓的守护神——斯芬克斯。它用一整块巨石雕凿而成，高约20米，长达72米。它面向东方，每天早晨注视着初升的太阳。黑格尔曾说，斯芬克斯可以看作是埃及精神所特有的意义的象征，它就是象征方式（指古典型艺术的象征性）本身的象征。而在古希腊神话里，斯芬克斯却以吞食人的怪物的形象出现的，它要人们猜智慧女神缪斯出的一个谜语。谜语问道：

"什么动物早上有四条腿,中午有两条腿,傍晚有三条腿?"俄狄浦斯猜出了这个谜语,他说:"这种动物就是人。"于是斯芬克斯因无地自容而跳崖自尽。这个关于斯芬克斯之谜的希腊神话,正是预示了"人"的意识的觉醒。人们开始反思自我:"人是什么?人从哪里来,要到哪里去?"

德国思想家雅斯贝尔斯(K. Jaspers, 1883—1969)在《历史的起源与目标》(1949)一书中提出,历史发展中经历过一个"轴心期"的概念。他说自公元前800年至公元前200年期间,同时在中国、西方和印度等不同地区出现了人类精神文化上的一次突破。从这个时期开始,人们出现了反思意识(即对自身意识的思考)。由此神话时代终结了,人们以哲学的方式来考察世界和人生,并且在一定范围内产生了思想的交流与传播。这种探讨也涉及人生观和价值观,由此产生了真善美的观念,这也是美学思想的萌芽。

古希腊是欧洲文明的摇篮,也是欧洲哲学思想的发源地。恩格斯说:"在希腊哲学的多种多样的形式中,差不多可以找到各种观点的胚胎、萌芽。"[1]希腊哲学是在当时关于自然和社会的知识基础上开始研究的,具有知识论的特征。在同一时期,即春秋战国时期(前770—前221),中国哲学也逐步成形,产生了诸子百家,哲学思想空前繁盛。印度哲学则是在宗教历史文献的基础上产生的,公元前6世纪,释迦牟尼创建了佛教哲学。它的哲学思想以宗教观念的形态表现出来,与宗教学说相关联。

中西哲学形态虽然明显不同,但是在真善美的价值观念上却具有极大的相似性。

[1] 恩格斯:《自然辩证法旧序》,见《马克思恩格斯全集》第20卷,中共中央著作编译局编译,人民出版社,1971年,第386页。

一、美在和谐

毕达哥拉斯（Pythagoras，约前582—前497）学派产生于公元前6世纪，多为数学家或天文学家、物理学家。他们认为世上万物的本原不是物质而是数，数的原则是一切事物的原则。音乐是对立因素的和谐统一，把杂多化为统一，把不协调化为协调。因此美在和谐，而和谐来自秩序，秩序出于比例，比例则出于度量。

无独有偶，早在公元前8世纪，史伯在回答桓公的问策时指出："夫和实生物，同则不继。"也就是说，事物之间虽然不同，但能相互协调统一，并以此存在和发展；而如果完全是单调划一的，则无法发展、变化。"声一无听，物一无文"则是以音乐和器物为例作出说明。声调单一构不成音乐，物品形式单一便缺乏文彩。所以和谐观所强调的是"和而不同"，就是要在和谐统一的大目标下，保持事物发展的多样性和丰富性，这样事物才有生命力。

二、美善统一

苏格拉底（Socrates，前469—前399）是最早将哲学转向人生问题的古希腊哲学家。他认为美不是事物的一种绝对属性，它依存于事物的用途，依存事物对其他事物的关系。他的学生色诺芬（Xenophon，约前430—前354）在《回忆录》中记载了苏格拉底和他的弟子亚理斯提普斯的一段对话：

亚：你知道有什么东西是美的？

苏：我知道许多东西都是美的。

亚：这些美的东西彼此相似吗？

苏：不尽然，有些简直毫无相似之处。

亚：一个与美的东西不相似的东西怎么能是美的？

苏：因为一个美的赛跑者和一个美的摔跤者不相似，就防御来说是美的矛与就速度和力量来说是美的镖枪也不相似。

亚：那么，粪筐能说是美的吗？

苏：当然，一面金盾却是丑的，如果粪筐适用而金盾不适用。

亚：你是否说，同一事物既是美的又是丑的？

苏：当然，而且同一事物也可以同时既是善的又是恶的。例如对饥饿的人是好的，对发烧的病人却是坏的；对发烧的病人是好的，对饥饿的人却是坏的。因为任何一件东西如果它能很好地实现在功用方面的目的，它就同时是善的又是美的，否则它就同时是恶的又是丑的。[1]

这就是说，美和善是统一的，它们都离不开目的性。孔子（前551—前479）是儒家学派的创始人，在《论语·八佾》中，记载了他对美善统一的思想。"子谓《韶》：'尽美矣，又尽善也'。谓《武》：'尽美矣，未尽善也'。"这体现了孔子以目的性来看待事物的美和善的观点。同样，在《国语·楚语上》中也记述了伍举在回答楚灵王关于章华台是否美时，认为不应"以土木之崇高彤镂为美"，而应看它是否具备一定的功能目的性，是否"讲军实""望氛祥"，对于防卫和瞭望有利。

三、技艺相通

技术和艺术这两个范畴都具有历史性。在不同的历史时期，它们

[1] 色诺芬：《回忆录》，转引自《西文美学家论美和美感》，北京大学哲学系美学教研室编，商务印书馆，1980年，第19页。

的内涵不同，作用和意义也不同。在手工业生产的时代，技术是人的手艺、工艺技巧和技能的总称。当时技术的物质手段比较简陋，技术活动主要依靠长期积累的经验和技巧。因此，亚里士多德（Aristotle，前384—前322）把技术看作是关于制作的智慧。技术生产和艺术生产虽然制作的对象不同，但是在古希腊，人们把手工技艺和艺术都称作"tekhnē"，有时候还把手工技艺置于艺术之上，因为两者虽然都是一种模仿，但木匠的模仿是真正的"模仿"，而艺术家的模仿则是"模仿的模仿"。前者的成果是桌椅，而后者的成果则是画中的桌椅。这表明，手工技巧与艺术技能是相通的。

《庄子·天地》篇说："通于天地者德也，行于万物者道也，上治人者事也，能有所艺者技也。"这说明艺术制作需要技能和技术。东汉许慎《说文解字》称："技，巧也，从手支声。"这些都说明，在手工业时代，技术和艺术技巧是相通的。

第三节　为什么要学习设计美学

一、阐释作用

设计美学有助于设计师从美学的视野，加深对于设计历史和设计原理的理解。我国古代有着丰富的造物和建筑美学思想。对这些思想的阐发，可以加深我们对设计原理的理解。例子，《老子》提出了宇宙本体论的"道"。所谓"道"，老子说："道可道，非常道。"这个"道"指的不是一般所说的道路或言说，而是涉及对规律性的认识。他在说明"有无相生"和"虚实互补"时，举了用陶土制作容器的例子。"埏埴以为器，当其无，有器之用"，这是说容器是中空的，好像是虚无的，但正是这个

内部空间，容器才有容纳物品的功能。在国际设计界，老子的这一空间观念受到普遍的称道和重视。

中国古代造园家计成在《园冶》中提出了天人合一的造园思想。他说："虽由人作，宛自天开"，"巧于因借，精在体宜"。这使得"江南园林，小阁临流，粉墙低亚，得万千气象之变。白非本色，而色自生；池水无色，而色最丰"（陈从周《说园》）。为什么江南园林会产生这样的审美效果呢？明代谢榛说："造物之妙，悟者得之。"所谓"悟"便是领会、理解。要获得理解，便要借助于解释和阐发。理论的作用，首先是对事物的性质和特点加以说明和阐释。

人的感觉能力作为人的整个心理功能的一部分，是与思维和理性认识相交融的。只有理解了的东西，才能够更深刻地感受到，所以理解是提高审美感受性的重要一环。

二、价值导向作用

设计美学理论为我们提供了一种审美的价值观，这种价值所涉及的不仅是美不美，而是涉及真善美的统一。为何说美学为我们提供了一种人文关怀，正在于这种价值导向的作用，它有助于促进人的自由全面发展，有助于社会的和谐与进步。

当代社会中，人们生活在都市的高楼大厦和人工环境中，容易造成与自然界的隔绝，从而失去自然的依托并丧失人的自然本性。在现代化生产中，人对电脑和机器等的依赖易造成人的自我封闭，人与人之间缺乏面对面的直接交流。科技的成果容易使人把注意力转向物质和财富，从而沉迷于物质消费。单纯的功利原则和商品化，容易使人丧失精神家园和人生理想，造成了人与自然、人与社会，以及人与自我的疏离。而要克服上述片面性和局限性的影响，就需要一种人文关怀，这正

是审美价值观的意义所在。

当今世界是一个呼唤名牌产品和名牌设计师的时代，也是一个追求物质文明、生态文明和精神文明共同发展的时代。在充满竞争的国际市场中，品牌关系到市场占有率与经济的发展，也关系到我国的国家形象和中华民族人文精神的重塑。在科技进步愈益走向趋同化的今天，市场的竞争越来越成为一种文化的竞争。品牌文化必然需要一种真善美的价值观来引领，这才会有正确的方向，才不会令人误入歧途。

三、对实践的启示作用

常言道，没有实践的理论是空洞的，没有理论的实践则是盲目的。所谓盲目的实践，就是缺乏意识的自觉性，对于实践活动的目标和所要达到的效果，以及采取的必要方法缺乏事先的思考。而理论对实践的启示作用，就在于提供有关实践目标、效果和方法途径的知识，为实践的探索打开思想之门。

在现代设计运动中，功能主义曾经成为包豪斯倡导的理论原则。这一原则的美学意义在于从物质产品工业生产过程的合理性中，发现了造型审美表现的决定性基础。这些理论原则包括：废弃历史上传统的形式和产品的外加装饰，主张形式依随功能，尊重结构的自身逻辑；强调几何造型的单纯明快，尽力使产品具有简单的轮廓、光洁的外表；重视机械技术，促进工业的标准化并适当考虑商业因素。正是这种理论意识的自觉性，使包豪斯在现代产品的设计开发中产生了举世瞩目的影响。

四、反思和批判作用

反思是我们对自身思想观念的再思考，而批判则是对事物作出有分析、有检讨的判断，它既不是简单的否定，也不是简单的肯定。设计美

学的反思和批判功能表现在,对设计理念、设计过程和设计效果加以分析和自省,善于总结经验,以期达到对现实的超越。

在欧美工业设计发展的历史中,有人提出"实用就是美"的功能主义设计观点,这难道是完全正确的吗?强调设计功能的合目的性,就要分析设计的功能包括哪些方面,它们怎样才能达到应有的目的。绝不能简单地把实用功能与审美功能相混淆,以偏概全。此外,功能主义的一个著名口号是"形式依随功能"或"形式依随情感"(The form follows function),这个口号在一定历史阶段发挥了积极的作用,但是不能把这种口号绝对化。有人依据时代的发展,又提出了"形式依随感觉"(The form follows feeling)。对具体问题作出具体分析是辩证法的基本原则。任何理论原理都有它的系统性和完整性。同样,造型形式构成的依据,也并非是功能或感觉等单一因素所能决定的,它还与材料、制造工艺等因素直接相关。

思考题

1. "花是圆的"和"花是美的",这两种判断在性质上有何区别?
2. 日常生活中所说的"美酒""美味""美差",与美学范畴的"美"所指的意义是否相同?
3. 中西古代设计美学观有何相通之处?
4. 为什么要学习设计美学?它有哪四个方面的作用?

第二章 | Chapter 2
艺术与设计的异同

第一节　什么是艺术

艺术是一个历史范畴，在不同的历史阶段人们对艺术的界定是不同的。在古代，人们普遍把艺术看作是按照一定规则制作东西的本领，或者认为技艺相通，建筑、雕塑、细木工、缝纫和手工艺都可以当作艺术。最初，音乐和诗并不包括在艺术中，因为上古的人们认为诗是预言者的事，而音乐是祭司的事。到希腊古典时期，音乐和诗才摆脱巫术祭祀的神秘色彩而世俗化了。在中国商周时代，统治者制定了典章制度的"礼"，以作为人际交往的礼节仪式，使得"礼乐合一"。总之，艺术作为一种精神生产，是人们对世界进行精神掌握的一种特殊方式，它所反映和表现的对象是人们的社会生活。社会的人及其内心世界成为艺术反映的中心。而艺术品的属性具有两重性，它既是社会现实的反映，又是艺术家的审美创造。

《美国艺术教育国家标准·绪论》中说："在我们的生活中，艺术无处不在，它深化着生活、丰富着环境、改造着我们的生活经验。艺术还是一种强大的经济力量，从时装到每一种产品的创意和设计，从建筑到表演业和娱乐业，艺术已经成为身价亿万的产业。没有艺术我们就无法生活，我们绝不愿意过没有艺术的生活。"

对于艺术的作用，卡西尔指出："我们在艺术手段和艺术形式中直观到的是一种双重现实，自然的现实和人类生活的现实。凡伟大的艺术品都给我们对自然和生活的新探讨和新解释，艺术以直觉的形式、强大的形式化力量为人类生活开拓了一个新的维度，使人类生活达到我们平日理解所达不到的高度。"[1]

关于艺术的特性和它存在的根源，有过不同的学说，它们从不同侧面强调了艺术的本质特性。

一、模仿说

艺术是对人的现实生活的模仿，这种思想首先是由亚里士多德提出的。他在《诗学》中指出："一般的说，诗的起源大概有两个原因，每个原因都伏根于人类天性。首先模仿就是人的一种自然倾向，从小孩时就显示出……人一开始学习，就通过模仿。每个人都天然地从模仿出来的东西中得到快感。"[2] 上述第一个原因即人的模仿本能，另一个原因是爱好节奏与和谐的天性。前者关于内容，说明模仿是对现实的反映，后者关于形式，二者密不可分。模仿说与现代马克思主义文艺观的反映说有一定关联，只不过反映说坚持反映中主观因素与客观因素的辩证联系，强调表现与再现的统一。

对于模仿的重要性，现代美学家也给予极大的肯定。芬兰美学家希尔恩（Y. Hirn, 1870—1952）指出，现代科学终于使人意识到模仿对于发展人类文化的重要性。艺术活动只有根据模仿的普遍化倾向才能理解和说明，这一点是无可争议的。模仿是直觉本身存在的基本条件。通过模

[1] 卡西尔：《语言与神话》，于晓等译，生活·读书·新知三联书店，1988年，第138页。
[2] 转引自朱光潜：《西方美学史》，人民文学出版社，2008年，第80页。

仿，以人作为度量世界的一种尺度，对象被转变为精神体验的语言。

什么是模仿呢？卢卡奇指出，所谓模仿就是把"对现实中现象的反映移植到自身的实践中"[1]。将人类生存所不可或缺的经验维持和传递下去，只能靠模仿来进行。因此模仿对于人既是生活的基本事实，也是艺术产生的基本事实，当然艺术的形成经历了复杂的中介过程。正是在巫术的中介下，情感激发和模仿不可分割地相互联系，产生出一种全新类型的观察世界的反映方式——审美。

二、表现说

意大利美学家克罗齐（B. Croce, 1866—1952）在《美学纲要》一书中提出了表现说。他在书的开篇就提出了"艺术是什么"的问题，说明"艺术不是物理的事实""艺术不是功利的活动"，以及"艺术不是道德的活动"，认为艺术是一种特殊形式的精神活动，它和其他精神活动一样有相对独立性，当然同时也是相互制约的。他认为美学是研究直觉的科学，"艺术即直觉，直觉即表现"。在这里，直觉不是知觉，它是凭借审美主体的想象活动，对个别事物进行审美观照而获得的形象化的意象。因此，这种直觉就是表现，它是带有情感色彩的。然而表现是否要客观地呈现出来，他却从未提及。只是说美是成功的表现，而丑则是不成功的表现。在艺术表现中个体性与普遍性是统一的，也就是说，艺术在表现形式上是个体的，但它的内涵却具有全人类的普遍性。[2]由此形成了表现主义的美学流派。

[1] 卢卡奇：《审美特性》上册，第221—258页。
[2] 见汝信主编：《西方美学史》第4卷，金惠敏等著，中国社会科学出版社，2008年，第131页。

三、情感说

俄国大作家托尔斯泰（L. N. Tolstoy, 1828—1910）在《什么是艺术》一书中提出，艺术是情感的表达与感染。真正的艺术家既表现情感，又能激发人的感情，他利用艺术以自己所体验到的情感来感染观众。但作者以情感传达的效果来衡量艺术作品的高低，无疑将问题简单化了。

苏珊·朗格在继承卡西尔的符号理论的基础上，提出了"艺术是人类情感符号的形式创造"[1]。她首先将符号区分为推论符号（即语言类）和呈现符号（即表象类）两种，造型艺术涉及的便是呈现符号。她把艺术品当作一个整体看待，将其看作是情感的意象，并将其视为一种艺术符号。

四、有意味的形式说

英国美学家克莱夫·贝尔（Clive Bell, 1811—1964）的《艺术》一书成为形式主义美学的奠基石。塞尚等后印象派画家的绘画为贝尔的美学提供了启示，塞尚等人在绘画形式的创造上着重于对形式意味感的表现。由此贝尔指出，"一件艺术品的根本性质是有意味的形式"。"有意味的形式"是对所感受到的现实的一种特有情感的表现，它关乎某种终极的现实。另一位形式主义美学的代表是罗杰·弗莱（Roger Fry, 1866—1934），他还著有《视觉与设计》，书中收集了他1900年至1920年间的美学和艺术评论文章。[2] 对形式的强调，有时割裂了形式与其表现内容的联系，造成片面性。

[1] 转引自汝信主编：《西方美学史》第4卷，第235页。
[2] 同上书，第60—75页。

五、艺术是对人类自我意识的表述

艺术是人类审美意识的集中表现，艺术的本质是审美，在这一点上两者可以相提并论。所以卢卡奇指出："如果我们要正确评价审美的特性，那么审美的这种本性应该被确认为人类自我意识之表现的最恰当形式。"也就是说"艺术是人类的自我意识最适当的和最高的表现方式"。[1] 在此，现实只有通过艺术的反映并进入自我意识的内容，才能获得真的意义。因为只有通过反思的东西才能进入人的自我意识，才能发挥艺术反映人生的作用。

第二节　什么是设计

设计是指以观念的构思形成产品的表象，并作为生产的前提，从而使生产活动依据人的自觉目的来进行。所以，设计成为人类实践活动有意识、有目的的表现，它为人类各种目标的实现铺设了桥梁、开拓了道路。《不列颠大百科全书》"工业设计"条目指出："在每件产品的背后，存在着一系列决策才导致其现有的物质样式。这一点突出地说明了'设计'一词的丰富内涵。对于工业设计，读者不妨接受一种比之前流行的定义更宽泛的说法，因为20世纪最显著的特点之一便是各学科壁垒的打破，一度被看作是独立的领域或专业也互相联系起来了。"大型产品与环境设计是一个需要不同专业人员共同参与的系统工程，为此也需要形成多学科结合的设计群体。

对于"什么是设计"这一问题，许多学者曾经提出不同的见解，本

[1] 卢卡奇：《审美特性》上册，第410、411页。

书也另外提出一种观点，由此可以使我们从更多方面了解设计的性质和作用。

其一，设计是问题求解。英国皇家艺术学院阿歇尔（B. Archer）认为，设计是一种目标导向的问题求解活动，其目的是为了满足人的生活需要，改善人的生存状态。与这一观点相关的是，产品功能与形式的关系，"形式依随功能"的提法突出了产品的功能意向性。在产品设计中，除了外观和工艺之外，大多数问题都是与其使用功能相关联的。

其二，设计在于确定产品与人相接触的各部分的条件要素。这是法尔（M. Farr）于1966年提出的，实际上是指产品人机界面的处理。有人提出了"五个W"的设计思路，即产品设计时要考虑设计什么（what），谁来使用（who），用在哪里（where），何时使用（when），为何使用（why），由此可以对与使用者相关的要素作更加全面的考虑。

其三，设计要处理产品与环境的关系，使其达到令人满意的结果。这是格利高里（Gregory）于1966年从生态设计的角度提出的。它包括材料是否容易获取和工艺方法是否对人及环境无害，产品对人和环境的效用，以及产品废弃对环境的影响。

其四，正如佩奇（Page）于1966年所说，设计包含了想象的跳跃，以取得从现实走向未来的可能性。这种观点说明设计具有超前性，设计的目标应放在满足人们的潜在需要，以便为未来开拓市场。它强调设计的创造性和前瞻性，这就要求设计师具有深刻的观察力和丰富的想象力，从而使设计为未来开辟道路。

其五，设计是一种文化整合。本书认为，一个设计目标的实现（不论是产品还是环境的设计）涉及各种不同文化形态之间的沟通、转化和整合。文化可以划分为以下几种：物质文化，指与物质生活相关的文化内容；行为文化，包括制度层次及与人们的生活方式、行为方式相关的

文化内容；观念文化，指精神层面，如科学、艺术和价值观等内容。产品或环境的设计，要根据人们的价值观和当代科学、艺术成就来构思，适应人们一定的生活方式，设计出的产品或环境则属于物质文化的成果。三种形态的文化体现出关联。文化整合就是不同形态文化之间的互动、交融和转化。这种文化整合不只是观念文化、行为文化与物质文化之间的互动，也是科技文化与人文文化的互动，以及民族之间文化的互动。技术具有同质化趋向，但是文化的发展却具有地域、民族和历史的特性。设计的竞争将是一种文化的竞争，提高设计的文化内涵，是设计发展的必然趋势。

第三节　艺术与设计的异同

一、艺术与设计的共同点

1. 艺术与设计都是人们感性活动的对象，具有直观的形象性，并诉诸人感官的感受性。艺术家所追求的，不是对自然和人类社会的理性认识，而是有关人生的情感体验和意义领悟，是将自我的体验以审美的形式加以客观化和符号化，为人们创造一个艺术的天地和感性直观的精神家园。

产品和环境设计是为人们提供实体的具有特定功能的适应性系统。这种适应性表现在与环境和人的关系上。产品和环境的功能以满足人的需要为目标，但是人的任何活动都伴随着精神现象，所以任何产品和环境在提供物质功能的同时，也同时提供相应的精神功能。产品要通过造型形式提供认知功能和审美功能，它们是发挥产品效用所不可或缺的。

2. 艺术和设计都是一种形式创造。任何艺术品都是内容和形式的统一体，而设计产品则表现为功能与形式的统一体，在这里功能就是人们直接关注的内容要素。关于形式与内容的关系，黑格尔曾经指出，任何事物都可以用内容和形式两种构成要素来表征。两者互为表里，它们是构成事物不可分割的两种要素。

艺术是通过形象来表现的，艺术家要通过题材的选择以直观的形象将艺术内容表达出来，形象的塑造离不开形式的创造。例如达·芬奇于1503年至1506年所完成的肖像画《蒙娜·丽莎》（图2-1），长77厘米，宽53厘米，现存卢浮宫。画中主人公蒙娜·丽莎是佛罗伦萨银行家的妻子，画像时年龄正值24至27岁之间。画面上的她眉头舒展、嘴角微皱，掠过一丝刚可觉察的微笑。此画的背景运用空气透视，使人物由背景中突现出来。从人物面部表情和手部的丰满细致中可以看出，达·芬奇对解剖学的研究和素描的功力。这幅画表现了文艺复兴时期市民阶级作为"人"的真实面貌，这是告别中世纪、迎接新时代的一个象征。画中人以谜一般的微笑预示了一个伟大的历史转折。因此，卡西尔说："艺术是一种形式的创造，即符号化了的人类情感形式的创造。"

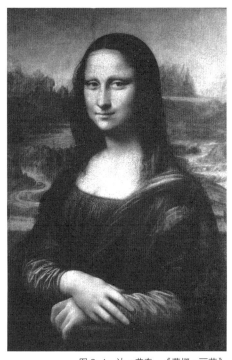

图2-1 达·芬奇，《蒙娜·丽莎》

在对设计的界定中，乌尔姆设计学院第二任院长T. 马尔多那多（T. Maldonado）的界定最具美学意味。他认为，设计是"确定工业生产物形式特性的创造性活动"[1]。工业产品的形式特性是产品完成形态的整体特征，它直接关系人的认知和使用方式，以及产品功能的发挥，所以其一直是设计师关注的焦点。在这里，产品形式是其功能的物质载体和结构材料的外在表现，脱离了功能的定位和结构的组合便无法确定产品的形式特性。产品形式在技术条件的制约下所允许的变化范围称为形式自由度，它受技术的规定性限制，所以产品的形式自由度要比艺术的形式自由度小很多。

二、艺术与设计的不同之处

1. 艺术创作具有非预期的性质。这是由于其构思过程往往涉及直觉和灵感，它是创造性和感受性不断互动的结果，因此创作结果具有某种偶然性和非预期性，并具有独一无二的不可重复性。德国美学家本泽（M. Bense, 1910—1990）曾经把物质对象区分为四种类型：自然对象、技术对象、设计对象和艺术对象。他用以下三种特性对它们进行了界定，即固有性（指自然天成的）、确定性（依据某种客观规律来发挥效用）和预期性（按预期目标制作完成，其结果在事先可预定）（表2–1）。[2] 其中，艺术与设计的区别在于预期结果的不同，艺术具有非预期性，而设计具有预期性，它是按照事先约定的目标进行创作的。

[1] 转引自马尔格林等：《设计理念》，美国麻省理工学院出版社，1996年，第25页。

[2] 马克思·本泽、伊丽莎白·瓦尔特著，徐恒醇编译：《广义符号学及其在设计中的应用》，中国社会科学出版社，1992年，第115页。

表 2-1　不同物质对象特性表

物质对象	固有性	确定性	预期性
自然对象	✓	×	×
技术对象	×	✓	✓
设计对象	×	×	✓
艺术对象	×	×	×

2. 艺术不仅可以表现真善美的正面价值，而且可以表现假丑恶的负面价值，因为艺术具有反思和批判的功能，它可以揭露社会生活中的消极面，从而促进社会生活的进步。例如西班牙画家委拉斯贵兹所画的《教皇英诺森十世像》（图2-2），便反映了代表社会邪恶力量的统治者，"教皇那斜视的三角眼，紧缩而微竖的眉头，鹰钩形的鼻子，表现出教皇的阴险、狠毒和威严。他双手扶着椅子，左手拿着一张签署的纸条，表现出教皇的权势。"俄国画家列宾所画的《祭司长》（图2-3）也是如

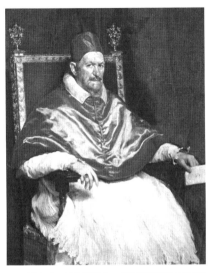

图 2-2　委拉斯贵兹，《教皇英诺森十世像》

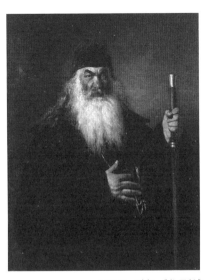

图 2-3　列宾，《祭司长》

此,"他那大腹便便的肚子,扶在胸前的肥胖的右手,还有那黑色袈裟和无边帽下的整个面孔,浓密的白胡子,使面部显得狭小,加上两道竖眉,活像一头刚刚吞食了野兽的狮子,左手拄着笏象征着教会的权力。"[1]

设计所提供的产品和环境是人们日常生活的对象,它只能表现正面价值。英国著名创意设计导师玛切特(Edward Matchett, 1929—1998)在《创造性工作中的思维控制》一书中说,设计的目标是"最佳地解决特定环境条件下各种实际的需要"。设计作为一种专业活动,反映了委托人和用户的期望;它是一个过程,通过它便决定了某种有限而称心的状态变化,同时它也是把这些变化置于控制之中的手段。

3. 艺术作为一种精神生产,具有一定的虚拟性。例如历史小说或戏剧,虽然主要人物有一定历史根据,但具体情节带有虚拟性,否则无法构成故事线索和戏剧情节。绘画作品中的房屋、家具、人物都并非实体存在,而只是以影像形式存在于人们的观念中。所以它是现实性与虚拟性的统一,只能体现出一种艺术的真实性。而设计作品作为物质生产的产品,具有实体性和现实性。它为人们的日常生活提供了物质的依托。

4. 艺术创作具有艺术家自我表现的个性化特征,表现出艺术家的独特风格和气质,而设计是接受社会委托的任务,不能完全成为自我表现的工具,其精神特性要适应使用者的要求。例如为儿童设计的产品和环境,必须适应儿童的心理特征,以满足儿童的物质和精神需要为首要目的。

[1] 杨辛、甘霖:《美学原理》,北京大学出版社,1983年,第82页。

思考题

1. 艺术的本质是什么?
2. 设计的性质和作用是什么?
3. 艺术与设计的相同之处何在?
4. 艺术与设计的不同之处何在?

第三章 | Chapter 3
生活世界与设计的人性化

第一节　生活世界

一、日常生活

生活是人所特有的生命活动过程及其结果。动物只是本能地适应自然条件和环境，以维持生存。人却把自己的生命活动本身作为自己的意识和意志的对象，成为自由而自觉的活动，由此表现出人的能动性和创造力。美国作家杰克·伦敦（J. London, 1876—1916）在短篇小说《热爱生活》中，描述了在北极地区严酷的自然条件下，一位淘金者依靠个人的意志力，在饥寒交迫中战胜饿狼而赢得生命的故事，展示了生活便是生命活动的过程。

人们的生活是从日常开始的。美国哲学家杜威（J. Deway, 1859—1952）曾经指出，艺术和审美的源泉存在于人的经验之中，同人的日常生活经验有不可分割的联系。卢卡奇在《审美特性》一书中，开宗明义地指出，人在日常生活中的态度是第一性的，"人们的日常态度既是每个人活动的起点，也是每个人活动的终点。"[1] 这就是说，如果把日常生活看作是一条长河，那么由这条长河中分流出了科学和艺术这样两种

[1] 卢卡奇：《审美特性》上册，第1页。

对现实更高的感受形式和再现形式,它们具有自身独特的目标和特性,通过对生活的作用和影响而重新注入日常生活的长河。也就是说,艺术和科学都源于日常生活并回归日常生活。但它们与日常生活具有不同的性质。

什么是日常生活呢?匈牙利哲学家赫勒(A. Heller, 1929—2019)指出:"我们可以把'日常生活'界定为那些同时使社会再生产成为可能的个体再生产要素的集合。没有个体的再生产,任何社会都无法存在,而没有自我的再生产,任何个体都无法存在。"[1]

这就是说,日常生活的主体是个人,日常生活是个体再生产要素的集合,以此维持个体生存,同时也维持着社会的再生产,使社会得以延续和发展。对不同的人说来,日常生活的内涵和结构可能有所不同。人要生活,就要有衣食住行的保障,要取得相应的生活资料,就得从事力所能及的劳动或工作。因此,劳动和工作也是日常活动,但它同时又是超越日常生活的、社会的和类属性的活动。

在日常生活中,文化的传承和积累主要通过以下三种方式来实现:其一是用具和器物的使用。生活中各种用具和器物的使用构成了我们日常的物质操作活动,它维系着我们的日常生活。这些用具和器物,也规范着人们的活动方式,传递着人们的生活经验。其二是社会习俗和生活习惯的养成。社会习俗是群体生活中具有共同性的行为模式,而个体的习惯则是日积月累形成的行为自动化过程。它们控制着人们的态度和社会姿态。其三是人们交流运用的语言。语言是信息传播和思维的媒介。不同时代会形成不同的话语形式,反映出人们所关注和追求的生活意向。[2]这三种方式分

[1] 赫勒:《日常生活》,衣俊卿译,重庆出版社,1990年,第133—134页。
[2] 同上。

别构成了器物文化、行为文化和精神文化的内容。

人的日常生活具有功利性和感性直接性的特点。这就是说，在日常生活中，人的活动是以实践态度为主导、以一定功利目标为取向的。当人们安排或预期自己的行动时，总是以从前的感觉经验为基础而加以想象，设想出结果。当你去拜访一个人时，这一决定往往受你以往的感觉和情感的影响，即你是否喜欢这个人，这种交往是令人愉快的还是令人厌烦的，这些判断直接影响着你的行动。作为一个完整的人，人的各种感觉、情感和思维是相互交融而无法分割的。当人们邂逅、凝视夜空或完成一件工作时，谁能在感觉、情感和认识之间划清界限呢？人们对于自己周围的环境，是根据它的实际功用，而不是根据理论说明来判断和把握的。迫于现实反映的紧迫性，人们主要根据感觉经验作出判断，这种日常思维虽然具有一种自发的唯物主义倾向，但感性直接性在认识上却有较大的局限。

日常思维通常运用类比的方法对事物加以比较，把具有某种相似性的不同事物联系在一起，由此形成推论。同时，人又是用拟人化的观点看待万物的，在远古时代便形成了万物有灵论，巫术和图腾便是将世界拟人化的类比产物。在日常生活中模仿原理起着重要作用。人的活动技能往往是通过对别人的模仿来掌握的；行为的模仿是对于行为模式的学习，所以人们说榜样的力量是无穷的。

人的生存状况与社会的发展状况息息相关。我国改革开放的历史过程，生动地说明了社会状况对人的生活状况的制约和影响。我国政治经济体制的改革，为人们的生活带来了无限的生机和活力，也为每个人生活方式的个性化和多样化选择提供了可能，从而促成了整个社会生活由生存型向发展型的转变。

二、生活世界的构成

每个人所面对的世界就是生活世界。"生活世界"这一概念由德国哲学家胡塞尔（E. Husserl, 1859—1938）在《现象学的观念》中提出。现象与本质相对应，现象学作为一个哲学流派，强调"回溯到事物本身中去"，通过对现象的直接认识达到对本质的把握。生活世界主要是指与人们日常生活相关联的、原生态的世界。在生活世界中，人的各种认识和活动都浑然一体、尚未分化开来，它是所有人活动的基地和边域，同时它可以为人们所直观地经验。对于生活世界，不同的人用不同的眼光去看待，由此产生出不同的主观特征，即所谓的"视域特征"。但是生活世界本身是所有存在事物共同构成的整体，所有事物之间都具有整体相关性。从马克思主义哲学来看，生活世界并不是由人的先验意识所产生的，而是由人的日常感性活动，特别是生产实践活动所形成的；另外，它的本质结构也是随着人们感性实践活动的发展而不断变化的。

人的生活世界由一定的自然条件、社会环境、人文背景和历史境况所构成。在日常生活中，我们又几乎处于由人造物品和技术产物所构建的人工环境中（图3-1）。我们与自然和社会的联系，以及人与人的交往，一般也是通过技术产物的中介实现的。例如，我们居住的房屋是人工建筑物；出行的工具不论自行车、汽车、火车、地铁或飞机，都是技术产物；在与人远距离沟通时，要使用手机、电话或互联网；加工食品要用炊

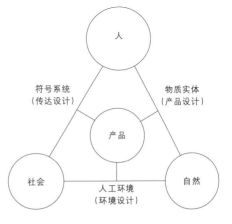

图3-1　人工器物将人、社会、自然相联系

具炉灶；更不用说工业和农业生产，离不开各种技术装备了。平常我们打开自来水龙头，水便顺畅地流出供我们使用，我们却看不到存贮这水流的湖泊、流水淌过的山川和原野，也看不到南水北调的宏大工程设施及其所代表的社会、文化和历史条件。供水网络系统在这里起了中介和沟通人与自然的作用，而最终构成生活世界的仍然是以自然为依托的社会、文化和历史条件。

在生活世界中，人与这些人工器物之间形成了怎样的关系呢？伊德（D. Ihde）在《技术与实践》一书中，将日常生活中丰富多彩的人与技术产物的关系划分为四种模式：其一为体现关系，如驾驶汽车时，汽车成为驾驶者身体的一部分，人们几乎感觉不到汽车的存在。其二为解释学关系，如工厂使用的各种仪表，它们虽然不直接与使用者相关联，对人来说好像是一种外在的异物（他者），但是人们正是通过对这些仪表（他者）的解读了解和控制生产过程。也就是说，在体现关系中，技术被吸收为人的自我经验的一部分；在解释学关系中，技术成为一个被感知的对象。其三是背景关系，如在无人售货商店中，投币机成了生活中不为人注意，而在商店中又不可缺少的背景。其四是一体化关系，器物在这里成了人自我经验和自我表达的一部分，如人们穿着的服装或佩戴的眼镜，服装既给人一种自我体验，又成为自我表达的身份和角色的象征；眼镜可用于矫正视力，使模糊不清的世界变得清晰，但也对世界产生了限定与干扰。

综上所述，我们可以看出，生活世界是我们研究一切与人相关的问题的依据，也是设计活动的出发点和归宿。设计源于生活又回归生活，由生活世界出发，我们可以看清自然和社会、文化和政治经济、历史和现实与人之间的多种联系。设计由提出问题开始，以解决问题和满足人的一定需求为目标。人的任何需求和问题，都根源于生活世界，并由生

活世界反映出来。生活世界本身是生成的和发展变化的,这种发展存在多种可能性。而我们研究自然界时,它的发展变化是客观存在的,其运动规律性体现了一种必然性。所以对我们说来,自然科学所反映的是一个必然性的世界,生活世界却是一个可能性的世界。设计美学要立足于生活世界发展的多种可能性。

第二节 设计的人性化

一、问题的提出

产品和环境设计可以为人的生活世界提供物质前提。任何产品都是供人使用的。那么一个产品究竟应该怎样设计,才能适应和满足人的需要呢?这是设计理论所要回答的问题。

德国设计理论家克略克尔(I. Kloecker)在其1981年所著的《产品设计》中特别指出以下两方面的问题:

其一,产品系统的设计造型应建立在美学的、技术的、经济的和人体工程学的分析基础之上。每种产品必须满足以下三种基本功能:技术的(物理化学的)、经济的和与人相关的功能。工业设计的任务是将造型和与人相关的功能最优化,需要突出的三个重点是:①产品视觉因素的协调,也就是外观形象和形态风格的设计;②产品有关信息功能的造型方案和原理,也就是有关其用途的信息传达;③产品有关人机关系协调的原理和方案,也就是确保人体工程学知识、标准和规程的运用。

其二,对人与产品环境之间关系的考察,特别是对人的活动与反应,以及在人与产品环境的关联中对人自身变化过程的考察,是工业设计规划和实施的重要内容,也是设计师在工业设计中发挥作用的基

础。人的行为可以划分为两类：一类是由意识和意志控制的行为；另一类是由无意识（或潜意识）决定、受自然限定的行为，一般表现为自动化行为。设计师应把人的无意识、自然限定的行为方式置于考察工作的中心。[1]

在这里，克略克尔特别强调了产品与人的关系，以及对人的活动的适应性。传统的手工器械多由感性的经验技术所控制，这种器械的使用方法很容易内化为人的知觉习惯，或者说它完全符合人的行为习惯。习惯是一种无意识行为，由有意识的感知转化为无意识的、自动化的行为过程。然而，由现代技术形成的产品却可能与人的生活经验格格不入。

罗森贝格（D. Rothenberg）在1993年《手的终点：技术与自然的限制》一书中指出：为了熟练地操作工具，我们必须以运动感觉习惯的方式内化工具的每个方面。至少在这种意义上，工具成为我们自己的一部分并改变了我们，也改变了我们对自己的感情基础。这就是说，一种工具（器物）的使用必须内化为我们的习惯，工具成为人体的一种延伸，增强了人的能力与活动的自信。正如庄子（约前369—前286）在《养生主》中所说的庖丁解牛，厨师对刀具使用的内化过程，使它解剖牛的过程操作熟练达到节奏化，"合于桑林之舞""莫不中音"，由此使身体运动达到某种艺术感。

在人类文明史上，机器的发明使人从繁重的体力劳动中解放出来，但又会使人陷入机器的奴役之中。面对威力巨大的机器，人要小心翼翼地监控，似乎机器成了主人，而人成了它的仆从。卓别林在电影《摩登时代》中，形象地表明在快速运转的流水线上作业的工人，必须像机器

[1] 克略克尔：《产品设计》，见《外国设计艺术经典论著选读》上册，徐恒醇译，李砚祖主编，清华大学出版社，2006年，第33—56页。

一般工作，劳动的异化会导致人的异化。正如一位西方学者所担心的那样，"人类制造了像人一样的机器，却变成了像机器一样的人"[1]。因此如何使人造的器物能真正为人类的健康发展服务，便涉及设计的人性化这个问题。

早在工业革命之后，英国作家和评论家罗斯金（J. Ruskin, 1819—1900）就关注到人工制品与人类自身基本特性的关系。他在1851年的《威尼斯之石》中指出："人们从不指望以工具的精密来工作，也不指望在他们的所有活动中都达到精确和完美。如果你想使精确出自他们自身，使他们的手指像嵌齿轮一般计量度数，使他们的手臂像圆规一样划出圆弧，你就必然使他们丧失人性。"[2] 这就是说，工具的运动要求精确无误，这是机械的运动，但不能要求人也像机器一样去活动。这是对法国唯物主义哲学家拉·美特利（La Mettrie, 1709—1751）《人是机器》一书中"机械决定论"思想的反驳。

在现代设计运动中，许多建筑和设计大师都十分注重设计的人文取向，如芬兰设计大师阿尔托（Alvar Aalto, 1898—1976）便是人性化设计的提倡者。他认为，设计应为大众服务，应覆盖生活中的所有人群。唯有如此，设计师才能走出相对狭小的设计领域和日渐僵化的思维模式，以一种全新的视角为公众创造和谐的生活环境。设计师的出发点应根源于人类自身的发展价值，在设计过程中应充分考虑社会群体的和谐共融与整体需求。为了增加产量，各产业往往采用高度标准化的生产模式，这会抹杀设计对人性化层面的考量。所以阿尔托在设计中坚持人文取向，使设计真正为人的生活服务并适应人的精神需求。他认为应该突出

[1] 付世侠等主编：《生命科学与人类文明》，北京大学出版社，1994年，第12页。
[2] 转引自卢西·史密斯：《世界工艺史》，朱淳译，浙江美术学院出版社，1992年，第205页。

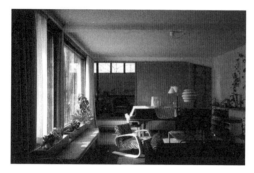

图 3-2　阿尔托之家

设计的人情味,设计师的任务是"要给优雅的结构赋予生命"[1],这也正是形式创造的价值。阿尔托富有人情味的家具与建筑设计,推动了北欧设计在全世界的风靡。

二、意义及其多维视域

设计人性化是指设计产品要真正适应于人的需要,能与人的日常生活相吻合,人性化体现了以人为本的设计理念,这是对人在社会发展中主体地位的肯定,说明人是社会发展的行为主体,同时又是社会发展的目标指向。作为设计的价值取向,它强调尊重人、为了人和塑造人。由于个体都是有差别的,人性化的设计要兼顾个体的差异。一切设计活动都要以人的生存的安全、自尊、发展和享受等需求的满足为宗旨,这正是以人的生活世界作为设计的出发点和归宿的意义所在。这样才能逐渐促进人的自由全面发展,并保持与自然和社会的和谐。人性化作为设计思维方式,要求在观察、分析、思考和解决一切问题时,确立和运用人的尺度并从人的世界出发,以日常生活的体验为基础从事创作活动,从而确立以人为中心的人-机关系。设计时既要重视整体,又要重视细节,因为在生活世界中,各种构成因果都具有整体相关性,只有均衡和全面地发展才能避免生活世界的单向度化和人的片面化,这正是设计人性化的意义所在。

[1] 阿尔托:《民主、设计与责任》,见《外国设计艺术经典论著选读》下册,第137页。

科学技术的发展，大大提高了人们物质生活的水平，为人们的精神发展提供了更大的活动空间。但是，日常生活过分技术化或智能化，会使人们在生活中丧失现实感，使感性生命活动萎缩。例如人们在工作之余，从工作岗位的电脑屏幕转移到家庭电视或互联网的屏幕，一旦打开电视机就很难关上，一旦上网就很难下线。研究表明，长期使用智能手机，会造成人的智能退化。又如室外运动空间的减少，使一些人购买室内跑步机或到健身房锻炼。在跑步机上虽然可以利用多媒体来变换不同的活动场景和背景音乐，但是这样的结果却是人们更加脱离自然环境和社会生活，无法体会与自然和社会相接触的欣慰感和幸福感。

一种实用功能的实现，并不以其技术含量的高低为标准。例如，人们使用的手表，尽管液晶显示的数字手表早已出现，但人们还是偏爱指针式轮盘手表。因此有人说："老式飞轮转动的手表是卓越的，有令人非常愉悦的美。它们有可听的音调（滴答声），需要稍加关注（上发条），并有一种含混的神人同形感（表盘上有双指针）。"同样，有一种聚苯乙烯的泡沫型塑料杯，虽然科技含量高，却难以取代陶瓷或玻璃杯。因为这种新材料的隔热性使人失去了对玻璃杯冷热温度的感知，握在手里让人产生一种"中性"的麻木感觉，就像牙医将麻醉剂注射到牙龈里的那种感受。人们在对产品进行选择时，会有很微妙的感觉或心理因素掺入其中。

技术具有加速趋向和缩短时间过程的功能。人是一种感性的时间存在物，只有在时间的延续和流动中，人们才能去感知、体验和思考。如人们在登山活动中可以通过人格力量的发挥和意志的努力，在攀援中去接触自然并体验活动的情趣。如果把登山过程全部机械化，登山缆车便完成了一种技术抽象，它简化了过程，只保留了登临山顶的结果。人们因此会失去登山的乐趣。

对弱势群体的关注，是人性化设计的重要内容。依年龄分，儿童和老人有不同的生理条件和心理状态；依体质分，体弱多病者和残疾人有身体条件上的局限。这些都要求依据各自特点提供适当的设计产品，以提高其生活质量。

我国老年人口数量已经突破两亿，社会老龄化程度不断提高，老有所养的问题日益突出。关爱老年人，丰富老年人晚年生活成为全社会关注的热点。为了提高老年人的生活自理能力，生活用具的人性化设计显得尤为重要。但是由于设计缺位，"银色产业"的消费市场没有得到足够的开发。以代步工具为例，老年人外出时骑自行车容易摔倒，十分危险。日本普利司通自行车（Bridgestone Cycle）公司生产的简易"三轮自行车"（图3–3），既使车子十分轻便，又保证了骑行的安全和稳定。[1] 又如，看电视虽是老年人的主要娱乐形式之一，但面对智能电视按键繁多的遥控器和层层嵌套的节目界面，老年人往往会一筹莫展，老年电视机应运而生。

在病人的护理方面，1991年由丹麦的麦克古冈（Cs. Mcgugan）设计、诺和诺德（Novo nordisk）公司生产的一种笔式注射器（图3–4），能像普通自来水笔那样随身携带，并可用于胰岛素注射。这种针管可容纳几天的注射用量，注射前只需旋动针管的刻度即可调节注射量，病人轻轻一按便能完成自行注射。这个产品给患者带来了极大的便利。

儿童是人类的未来，针对儿童的设计尤显重要。大人在携带幼儿外出时，可以利用一种肩式吊兜（图3–5）来帮助搂抱幼儿。其实这是我国民间世代相传的方法，经设计师之手的转变，这种充满民间智慧的吊兜更科学、便利了。

[1] 参见何晓佑等编著：《人性化设计》，江苏美术出版社，2001年，第160页。

图 3-3　三轮自行车

图 3-4　笔式注射器

图 3-5　儿童吊兜

所谓的人性化设计的多维视域,就是从不同角度、不同层次来发现问题、解决问题。例如汽车的人性化设计,就要把汽车放在不同行驶环境下,考虑到对不同身份和角色的乘客可能产生的影响,这样才能把人文关怀落到实处。以汽车为例,它与不同的人群之间可能存在七种关系:

1. 汽车与购买者的关系。购买者作为产品的拥有者,不仅关注产品的使用价值,而且关注它的性价比,以及车型风格和色彩等。它对其拥有者来说,是一种身份、地位的象征。

2. 汽车与驾驶者的关系。驾驶者首先关注的是产品的具体功能能否满足日常使用,以及能否适应环境和道路条件。汽车的行驶、制动性能

及其安全性能，直接关系着驾驶者的生命安全。

3. 汽车与乘坐者的关系。乘坐者首先关注的是汽车行驶时的安全平稳性和乘坐的舒适性。

4. 汽车与维修者的关系。汽车的工程结构和布局关系到汽车内部的检修工作。维修者希望易于发现运行中的问题，零部件也便于检测、更换。

5. 汽车与行人的关系。汽车在行驶中会与路上的行人擦身而过，是否会扬起灰尘或溅起路面的污水，汽车的玻璃涂层的反光效应是否会干扰行人的视线，汽车的制动性能直接关系着路上遇到的行人的感受和安全。

6. 汽车与旁观者的关系。汽车在街道上行驶，构成都市的一道动态景观，会给旁观者带来视觉的感受。汽车爱好者对于不同的车型及行驶状态会给予格外的关注。

7. 汽车与街道居民的关系。汽车排放的尾气会造成附近空气的污染，噪声则会影响居民的生活和休息。

思考题

1. 何谓"生活世界"，为什么说生活世界是设计的出发点和归宿？
2. 在生活世界中，人与器物之间存在哪些关系？
3. 何谓"人性化设计"？
4. 汽车与不同的人群间存在哪些关系？

第四章 | Chapter 4
人的需要与产品的功能

第一节 人的需要的多层次性

一、需要作为人的本性

需要反映了人对外在世界的依赖,也是人作用于生活世界的动因。任何有机体的生存都要与外部世界发生物质的、能量的和信息的交换,必然依赖于一定的外部环境。对外界的这种依赖性,就有机体自身而言,就构成了一种需要。人的需要与动物的需要具有质的不同。动物的需要是一个自然过程,具有一定的恒常性,并且在自然环境的迫使下形成它的适应性,这便是达尔文进化论的"物竞天择,适者生存"。当然,在长期的人工饲养和驯化下,动物的习性会改变。如过去在草原上捕杀牛羊的恶狼,经过上万年的人工驯化,变为现代的牧羊犬,其胃肠机能和狼的已全然不同,生活习性更是完全两样。人具有改造自然的能力,"人以其需要的无限性和广泛性区别于其他一切动物。"[1] 人的需要随着人类历史的发展而不断扩大和丰富。当一种需要得到满足之后,已经得到满足的需要和这种满足的方式又会引起新的需要。人的需要随着

[1] 马克思:《资本论》,见《马克思恩格斯全集》第49卷,中共中央著作编译局编译,人民出版社,1982年,第130页。

社会物质生产和精神生产的发展而不断扩大和提升。人的需要的不断丰富反映了人自身素质的提高，因为"他们的需要即他们的本性"[1]。所以说，人的需要反映了人的内在本质，它是人的全部生命活动的根源和动力。

人的需要在头脑中的反映作为一种心理过程，表现为一种缺失性或期待性的感觉。例如当人饥饿时，便会期盼食物。当人茶足饭饱之后，便会产生一种满足感。

人的需要有以下特点：

1. 人的任何需要都是指向一定对象或目标的，也就是说需要总是对某种人或物的需要。如人们需要亲情、友情、爱情，这是指向亲人、朋友、爱人的关爱，对饮食的需要则涉及具体的食物或饮料。当人的需要只是表现为一种机体或精神的缺乏状态时，人的活动还无法形成具体的指向；当人遇到符合需要的对象时，才能形成具体的行为动机。

2. 一般的需要都有周而复始的周期性，从饮食男女到四季着装，经过不同的时间间隔会重复出现。早晨吃饱了，中午又饿了；今年脱掉了冬装，明年还要穿。需要的不断重复，是需要形成和发展的最重要条件，也使需要的内容不断丰富起来。正如民以食为天，每天都要吃饭，因此各国的饮食文化都是丰富多彩的。

3. 人的需要具有一定的共同性，这为了解人的需要提供了一个普遍的依据。尽管不同国家或民族的生活习俗和文化背景有所不同，但人的基本需要是相同的。

[1] 马克思、恩格斯：《德意志意识形态》，见《马克思恩格斯全集》第3卷，中共中央著作编译局编译，人民出版社，1960年，第514页。

关于人的需要的类型，可以从不同角度作出区分（表4-1）：

表 4-1 人的需要的类型表

分类原则	类　型	特　征
按发展过程分类	天然性需要	以本能的形式出现
	社会性需要	具有社会文化特征
按功能性质分类	物质需要	以满足人的生理需要和生存为主
	精神需要	以真善美的价值追求为目标
按存在状态分类	现实需要	有明确指向和具体目标、对象
	潜在需要	指向未来，需通过设计创新来满足

1. 根据其发展过程，可以将人的需要划分为天然性需要和社会性需要。人是从动物进化而来的，动物性需要作为人与动物所共有的自然属性，便属于天然性需要。它们是以本能的形式出现的，但是这些本能的需要却纳入了社会的人的尺度。如同样是渴，正常的人不会去喝地上的脏水；同样是饥饿，人的进食方式与动物的充饥方式绝然不同。因此，社会性需要便是在天然性需要的基础上，以社会文化的方式发展而来。天然性需要是以扬弃的形式包含在社会性需要之中，并从属于社会性需要。

2. 从功能上，可以将人的需要划分为物质需要和精神需要。前者包括衣食住行等，它们是与人的生理需要和物质活动相关的需要，而后者是与人的精神相关的内在需要，如认知的、审美的和亲情、友情、社会交往的需要。人们要生存，便要满足一定的物质需要。人的精神需要表明，人具有意识活动能力，从而有理想、有信念、有情怀、有创造性。精神需要具有渗透性，它不仅表现在人的独立的精神活动中，而

且也融合在人的物质生活中。随着社会的进步和文化的发展，人的精神需要占有的比重会越来越大。与物质需要相比，精神需要的满足也更加复杂。

3. 就其存在状态而言，可将人的需要划分为现实需要和潜在需要。前者是已经存在且有具体目标指向的需要；而后者是虽有缺乏性或不满足的感觉，但无具体目标指向的需要。只有出现了具体的对象或目标指向时，潜在需要才能转化为现实需要。设计的创造性便体现在，它是以潜在需要为目标的。也就是说，在现有设计产品还不能满足人们的需要时，设计师便要提供新的设计产品来满足人们的需要。这样才能引领生活走向未来。

二、马斯洛的需要层次论

对于人的需要，可以作不同层次的划分。恩格斯在《自然辩证法》中曾借用英国经济学家亚当·斯密（A. Smith, 1723—1790）的分类法，把消费划分为生存资料、享受资料和发展资料。在这里，生存资料是指维持人们生存和劳动能力简单再生产，补偿必需的劳动消耗所需的消费资料。享受资料是指提高消费者生活质量和水平、满足其享受和娱乐性需要的物质和精神产品。发展资料是指劳动能力在质和量上扩大再生产所需的消费资料，包括用于满足自身发展、提高知识和技能，以及发挥体力、智力潜能的消费资料。由此构成人的生存、享受和发展的需要，生存需要是第一位的，而发展需要对人说来亦具有本质的意义。

美国心理学家马斯洛（A. H. Maslow, 1908—1970）在人的动机理论中提出了人的需要的层次论。他最初把人的基本需要划分为五个层次：生理的、安全的、爱的、尊重的和自我实现的需要。不同层次间的需要具有递进的关系，低层次需要具有优先性，而高层次的需要具有更多的精

神内涵,更容易使人产生幸福感。

对这一需要层次的划分,可做进一步的充实和重大调整,变为六个层次[1]:①生理和防护需要,包括对饥、渴、性、休息和安全防护等方面的需要,这是保障生存的基本条件;②归属需要,包括对家乡、国家的归属感,由乡愁所唤起的家国情怀,以及亲情、爱情、友情的需要;③受尊重的需要,包括保持自身人格的独立和尊严、对个人的贡献和价值的肯定和认同;④认知需要,即求得对事物的认知、知识和理解的需要;⑤审美需要,即对于秩序感、和谐和美感、对个体和人类自我意识体验的需要;⑥自我实现的需要,即发挥自己的潜能,充分实现自身价值的需要。庄子提出"大欲无欲"的观点,表明人的最高需要已不是对外界的索取和占有,而是自我价值的实现。这一需要层次论对了解人的需要提供了直观的图示(图4-1)。应该补充的是,人的价值观的确立,对各种不同需要的发展可以发挥调节作用,因此需要的各个层次顺序不是绝对固定的。

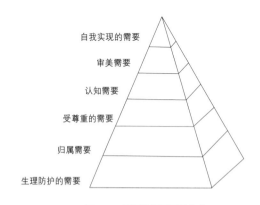

图4-1 马斯洛的需要层次论

[1] 威诺·维腾:《心理学》,加利福尼亚:太平洋丛林出版社,1992年,第344页。

第二节 产品的构成

一、产品的构成及与人的相互关系

产品不仅是直接满足人的需要的使用对象，而且是生活世界中各种关系和要素的物化。任何产品都是具有一定实体形态的物质存在，是由一定材料以一定结构和形式组合得来并具有相应功能的系统。其中，构成产品的这些要素之间具有密切的关联，并以其功能作为产品的核心规定。

1. 材料是产品的物质承担者。我国春秋末期的《考工记》指出，"审曲面势，以饬五材，以辨民器"，就是强调首先要审度多种材料的曲直势态，然后根据它们固有的物质特性来进行加工，这样才能制成各种有用的器物。材料的某些表面特征，如色彩、光泽、纹理等，还会直接作用于人的感官，构成产品的形式因素。如木材给人以自然、舒适感，钢铁给人以坚固、稳重感。材料的选择涉及资源的合理利用和生态环境的保护。国外流行的3R原则符合生态保护的需求，即再利用（Reuse）、再循环（Recycle）和减量化（Reduction），它为节约资源和减少污染提供了思路。

2. 结构指物质系统内部各组成要素之间的联系和相互作用方式。产品的结构具有层次性、有序性和稳定性。所谓"层次性"，是指根据产品复杂程度的不同，其结构可能包括零件、组件、部件等不同隶属关系的组合。在这种隶属关系中，上位结构体的功能是靠下位结构体作为手段来实现的，两者之间存在目的和手段的转化关系。所谓"有序性"，是指产品的结构要求各种材料之间建立合理的联系，即以一定的规律性和目的性组成。有序性是产品实现功能的保证。对产品的消费就是产品结构由有序到无序的过程，在这一过程中，产品失去原有功能而报废。所谓

"稳定性",是指在不同工作环境下都能保证正常工作。稳定性是确保功能可靠和人与产品的安全的重要条件。结构的构成可以通过铸造(金属)、注塑(塑料)及构筑(叠加)等多种方法实现。

3. 形式是产品材料和结构的外在表现,通过一定的线条、色彩、形体等直接呈现在人们面前。产品形式构成人–机界面,成为人的知觉和操作对象,由此发挥出其物质功能和精神功能。在技术条件的制约下,形式所允许的变化范围称为"形式自由度",它是与技术规定性相联系的范畴。

4. 功能是产品对外部环境所发生的作用,它将一定的输入能量转化成特定的输出,也是产品满足人的需要所发挥的效用。在产品中,结构决定了功能。但结构与功能不是简单地一一对应的关系,既可能是同构同功,也可能是异构同功。这与其产品技术的选择有关。在产品设计中,不论是材料的选择、结构形式的安排,还是造型形态和工艺的处理,都是围绕实现产品功能这一核心而进行的。产品的更新换代,正是通过产品功能的开拓来实现的,以不断满足人们日益增长的需要。

二、产品与人的关系

马克思说:"产品所以是产品,不是它作为物化了的活动,而只是作为活动着的主体的对象。"[1] 产品作为一个整体,是人的功能的一种强化、延伸或替代,同时它又是与自然、社会联系的中介。

在人与自然的关系中,产品作为一种功能实体,成为人与自然联系的中介,促进或实现了人对于自然的利用和改造,如炊具便于人们对食物的加工。在人与社会(人)的联系中,产品以造型语言作为一种符号

[1] 马克思:《〈政治经济学批判〉导言》,见《马克思恩格斯选集》第2卷,中共中央著作编译局编译,人民出版社,1972年,第94页。

标志，成为人际沟通的媒介，促进人与社会的和谐。如不同职业服装可以标示出人的社会角色，以便于人际交往。在社会与自然的联系中，产品系统组成了人工环境，为社会活动提供场所和舞台。此外，产品还可以调节人与自我的关系，成为自我调适、自我表现和自我实现的手段。

第三节　产品功能的三分法

在第二章中，我们曾经提到产品的技术、经济与人相关的功能（T–W–M系统），这是从社会宏观视野对产品作用的一种概括，它从产品不同性质的内涵角度强调与人的关系。我们现在则是从产品的直接使用者的角度对产品的功能作出划分。20世纪60年代，布拉格学派符号学家穆卡洛夫斯基（J. Mukarovsky, 1891—1975）在文化符号学的研究中，曾将产品功能划分为实用功能和产品语言功能，后来又进一步将产品语言功能细分为符号功能（标示和象征功能）和形式审美功能。[1] 它说明产品对于使用者具有两方面的效用，一方面是为使用者的直接目的提供物质依托，而不论其目的是从事物质活动还是精神活动，这都是产品的实用功能。另一方面是产品在使用中与人发生的精神联系，即人如何能认知产品的操作，以及它给人的心理感受和审美体验。

根据人的行为方式的不同，我们可以把人的活动区分为实践的、认知的和审美的三种。日常生活首先是实践的，因为人要谋生就要劳动生产，在这个过程中逐渐分化出认知和审美两种活动，并产生出科学和艺

[1] 参见比尔德克：《设计——产品造型的历史、理论与实践》，科隆：杜芒出版社，1991年，第160页。

术两种对象化形式。

由此，我们将产品对使用者的功能划分为：实用功能、认知功能和审美功能。这种划分有利于我们全面把握产品与人的相互作用，并能从物质层面和精神层面共同说明产品与人的关系。

一、实用功能

实用功能或使用功能是产品最基本的功能，它体现了人使用这一产品的直接目的，用于满足人的某种物质或文化的需要。例如，一把椅子可供人坐靠或休息，一件乐器可供人演奏，一部游戏机可供人娱乐，一部手机可供人通话联系或上网查询。使用一个产品不论是为了从事物质活动还是精神活动，是用于娱乐还是学习，这个产品所发挥的效用便是它的实用功能。艺术作品与工业设计产品的区别，正是在于设计产品具有明确的实用功能，而艺术作品不以实用功能为目的。

产品的实用功能反映了产品在满足人的物质或文化需要上所发挥的效用，它体现在产品的技术性能、环境性能和使用性能上。技术性能是产品科技内涵的表征，它主要取决于产品技术的选择。增加产品的科技内涵是提高产品效能、价值和品牌效应，以提高市场竞争力的途径之一。但是单纯的技术性能不足以反映实用功能的好坏，因为那些超出人的能力范围或环境允许范围的技术性能是没有实际意义的。产品的环境性能反映产品与环境的和谐程度，需要考虑如工作噪声、废气排放和粉尘污染等直接影响环境的生态因素。

产品的使用性能是发挥产品实用功能的重要方面，也是工业设计的着力点之一。它表现在产品的可操作性上，直接关系到产品运行的安全与可靠性。对于高科技产品和多功能产品，操作的简易性至关重要。有些高科技产品之所以给人以陌生感和畏惧感，往往是由于其背离了人

的知觉习惯和感性经验。人们无法靠直观反应来操作它，复杂的程序和繁多的装置使人手足无措。当然，对产品操作性的要求也不是愈简单愈好，如果各种产品都设计成"傻瓜机"或全自动操作，那么这种设计会使人丧失活动或感官乐趣。由此，人们提出了"有限设计"的理念，即设计的产品在使用中应让人保持一定的活动和精力付出，从而使人们不失去应有的生活体验。

二、认知功能

产品应通过造型语言告诉人们，这是什么，它有什么用及怎样使用等，这便是产品自身的符号认知功能。任何符号都是约定俗成的，产品对自身信息的传达主要通过造型来完成，使人们在形象的直观中获得相关意义的领悟。有人把缺乏认知功能的建筑称为"沉默的建筑"，就是说它不能将与自身相关的信息传递给人们；而把具有认知功能的建筑称为"会说话的建筑"，它能通过自身的形象把相关的信息传递给人们。产品的认知功能是其实用功能得以实现的前提。对一个产品来说，如果人们在使用时不知哪个按钮是开关，如何能使之启动，那么人们便无法使用它。不同类型产品的形态具有约定俗成的特点，这为人们提供了认知的根据。例如，便器与餐具形式迥然有别，如果用便盆、痰盂形状的容器盛食物，那么势必会影响人的食欲。此外，符号所传达的信息还起标识和象征的作用。例如有些产品（汽车之类），档次的高低还标志或象征着乘坐者的不同身份、地位或财富，成为人们攀比或炫富的一种手段。

三、审美功能

产品的审美功能是产品通过其外观形式给人一种赏心悦目的感觉，唤起人们的生活情趣或价值体验，也使产品对人具有亲和力。产品的实

用功能与审美功能并非互不相关，而是具有内在联系。产品的审美表现应该与该产品的功能目的相一致，即符合以实用功能为取向的原则。德意志产业联盟（Deutscher Werkbund）的创始人穆特修斯（H. Muthesius, 1861—1927）就曾指出，产品应为一定目的服务，并表现在适应目的和材料的方法中。这种观点显然是不全面的。产品同时还必须将其用途和结构有考虑地表现到直观形象中，才能达到更全面的效果。

产品的设计外观可以引发主体的兴趣，从而使人沉浸在物我交融、浮想联翩的情境中。这会使产品成为对人的意义和价值的一种表征，也使得产品更具亲和力。

不同类型和用途的产品，它们对各种功能成分的要求各有不同的侧重。波特兄弟在《市场要素设计》一书中列举了五种不同类型的产品，分别分析了它们在使用性能、人机特性、工艺性（即经济性）和审美特性等方面的侧重顺序（表4–2）。

表4–2 不同类型产品在各方面的侧重（以o的多少表示）

	技术性能	人机特性	工艺性（经济性）	审美特性
大众高尔夫轿车	ooo	ooo	oooo	oo
中档轿车DB190	ooo	ooo	ooo	ooo
豪华型保时捷轿车	ooo	ooo	oo	oooo
自动咖啡壶	ooo	oo	ooo	oooo
手持电锯	oooo	ooooo	oo	o
花瓶	oo	o	ooo	oooooo

在此图表中，大众公司的高尔夫轿车属于普及型产品，它把工艺性（经济性）放在第一位，尽量降低生产成本，将技术性能和人机特性放

在第二位，而对审美的要求最低。这表明它的特点是经济实用，而不强调观赏效果。相反，豪华型保时捷轿车则把审美放在第一位，突出外观的气派和醒目，而把生产的工艺性（即经济性）要求放在末位。这表明它可以不惜工本来追求质量效果。而中档轿车则兼顾各方面要求。工人用手操作的电锯，则把人—机特性放在第一位，以保证人操作时的安全舒适，对其技术性能的要求高于工艺性，对其审美特性的要求是最低的。自动咖啡壶作为客厅的日用品，关系到室内环境的观感，所以审美要求较高，被放在第一位。由于其操作本身较为简便，所以对人—机特性要求很低，而技术性能和工艺性要求处于第二位，以保证产品的性价比。花瓶纯属客厅的装饰品，审美特性再次被放在第一位，其人机特性和技术性能要求均不高。总之，根据产品类型的不同，产品在实用功能与审美功能等方面会有不同侧重。

思考题

1. 为什么说人的需要反映了人的本性？
2. 人的需要可以分为哪几种类型与层次？
3. 为什么说设计师以潜在需要为目标，体现了其创造性？
4. 何谓"产品功能的三分法"？它们分别包含哪些内容？

第五章 | Chapter 5
审美的起源与形式感的形成

第一节　审美与艺术的起源

一、人类文明的历史进程

中国是世界人类起源的重要地区之一。早在800多万年前，腊玛古猿禄丰种就繁衍生息在我国云贵高原的莽莽丛林之中，开始了从猿到人的进化历程。在距今约200万年时，直立行走的猿人的出现开始了人类的史前史，中国原始社会也开始出现。考古学家按照人类使用的生产工具的性质，把史前阶段划分为旧石器时代和新石器时代：前者指以打制方法制作石器的时期，后者指以磨制方法制作石器的时期。我国的巫山人、元谋人和北京人都属于旧石器时代早期。巫山人化石是1985年在重庆巫山县发现的，距今200万年；元谋人遗址是1965年在云南元谋县发现的，距今170万年。在这些遗址中发现有炭屑和烧骨，这证明旧时期时代的原始人已知道用火。北京人化石是1927年在周口店发现的，其生活年代在距今71万至23万年之间。北京人以洞穴为家，可以保存火种，而火的使用，使北京人开始了熟食的制作，缩短了原始人的消化过程，从而促进了体质的发展。总之，火的使用提高了人在大自然面前的生存能力。[1]

[1] 参见中国社会科学院历史研究所编：《简明中国历史读本》，中国社会科学出版社，2012年，第17—104页。

距今20万至5万年时,人类进入旧石器时代中期,此时的人类称为"早期智人"。到距今5万至1万年,晚期智人的体质形态与今人已无明显差别,此时为旧石器时代晚期。人们已经可以人工取火,以采集、狩猎为生,也从事捕鱼,可以用磨制的骨针缝制衣服。弓箭的发明对于狩猎和征战有重要意义。正如恩格斯所说:"弓箭对于蒙昧时代,正如铁剑对于野蛮时代和火器对于文明时代一样,乃是决定性的武器。"[1]

距今1万多年前,人类进入了新石器时代,这是原始社会的第一次大变革。新石器时代使用磨制的石器,还制造陶器、耕作农业和饲养家畜,并开始修建村落。到距今5000至4000年时,人类形成了早期文明。在社会阶级和阶层分化的基础上,出现了凌驾于全社会之上的强制性权力机构,这是早期国家形成的主要标志之一。

中国的历史自三皇五帝开始。夏商周三代是中国奴隶社会形成、发展并走向鼎盛的时期,也是中华文明开始形成独特的民族风格、价值取向和发展路径的历史时期。甲骨文是殷商时代刻在龟甲或兽骨上的文字,是汉字的前身。商周青铜艺术已非常发达,许多青铜器造型精美,不仅是礼器、实用器具,更是上等的艺术品。1986年于三星堆遗址出土的青铜器,说明当时的冶炼铸造技术和艺术造型都达到了极高水平。夏商周三代都很重视音乐和舞蹈。如相传舜时所作的《韶乐》传到孔子时代,孔子称其"尽善尽美",令人"三月不知肉味";《诗经》汇集了西周至春秋时代的诗歌作品三百余篇。

[1] 恩格斯:《家庭、私有制和国家的起源》,见《马克思恩格斯选集》第4卷,中共中央著作编译局编译,人民出版社,1995年,第20页。

二、审美形成的机制

人的意识具有反映现实的作用。人对现实的反映可以分为日常生活（实践）的、科学的和审美的三种。朱光潜先生曾经以三个不同身份的人面对同一棵松树时的态度为例，来说明这三种不同的反映方式。商人以实践的即功利的态度来看待这棵松树，根据它的树龄、材质和生长状态来考虑它有什么用途，以及市场价值。植物学家是从生物科学的角度来看待这棵树，他关注松树与环境、土壤、气候的关联，对于它的生长状况作出了生物学的评价。诗人则把松树人格化了，从它挺拔的躯干中看到了一种坚定的人格力量，又从它枝叶的繁茂中看到了生命的活力，于是他高歌松树的伟大。这个例子说明，人的行为方式的分化会产生不同视角，这便是实践（功利）的、科学的和审美的三种态度的视域差别。

科学与审美是人在日常生活中形成的两种单一化了的对象性意识活动，它们是由日常生活的需要引起的，并逐渐从日常生活中分化出来。科学是出于人的认知需要，以客观的科学方式（即非拟人化）形成的探索未知的活动；而审美则是出于人的自我反思和体验的需要，以拟人化的方法通过模仿和情感激发所形成的活动。

审美和艺术的产生经过了巫术模仿的历史阶段。由于生产力低下和知识贫乏，史前人们对世界的理解处于一种虚幻和歪曲的状态。巫术便是他们的一种世界观和活动组织方式。模仿巫术认为同类事物可以感应相生。英国人类学家弗雷泽（J. G. Frazer, 1854—1941）指出，巫术所依据的思想原则大致可以分为两类：其一是同类相生或者因果相同，其二是凡相互接触过的物体在分开以后仍然可以相互作用。前一个原则称为"相似原理"，巫术认为只要通过模仿，它就可以产生所希望的任何效果。前一种巫术称为"模仿巫术"，后一种巫术称为"交感巫

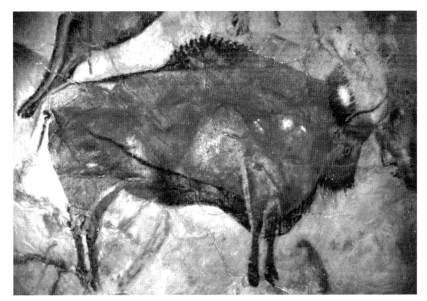

图 5-1　阿尔塔米拉洞窟的野牛图

术"。[1] 在西班牙等地发现的大量洞窟壁画便是模仿巫术的一种,如阿尔塔米拉的野牛图,巫师在山洞中画出牛的形象,认定这为狩猎的成功提供了可能(图5-1)。此外,狩猎舞也是巫术操演的一种形式。

卢卡奇指出,起初,巫术模仿与审美是没有联系的,巫术模仿的形象不论在内容上还是形式上,都是由巫术的目标所确定的,但客观上形成了对现实进行审美反映的基础。在内容上,由于把一个生活事件从日常生活的整体中挑选出来,这种选择和安排,使其可以按照人为的目的在限定范围里显现出来。在形式上,这种模仿形象使人感受到的东西不再是现实本身,而只是现实反映的映象。这种模仿形象要能激发和唤起人们一定的思想情感。感受者知道这个模仿形象的整体并不是现实生

[1] 参见弗雷泽:《金枝》,徐育新等译,中国民间文艺出版社,1987年,第19页。

活本身，却要对模仿形象的细节与自己的生活经验和已有的情绪体验进行比较，由此才能使模仿形象产生情感激发作用。[1]

正是模仿与情感激发的不可分割使人产生了一种全新类型的观察和反映现实的方式——审美。审美活动只是停留在对模仿形象的静观之上，由此产生出肯定性或否定性的情感态度，但是并不伴随直接行动的意向。这一点与实践活动是根本不同的。

关于舞蹈从巫术模仿中分化的过程，苏珊·朗格（S. Langer, 1895—1982）作过生动的说明：

> 著名的音乐及舞蹈史家卡特·萨克斯在他所著的《世界舞蹈史》中指出，作为一种成熟的艺术，舞蹈的发展是在史前阶段，这似乎是不可思议的。在文明破晓之际，舞蹈已经达到一定的完美程度，没有任何艺术或科学可以与之媲美。这些过着野蛮生活的社会氏族，只有原始的雕塑、原始的建筑，还没有诗歌，却已经相当普遍地具有高度发展的优美的舞蹈传统了。这使人类学家也感到惊异。他们的音乐若离开了舞蹈就什么也不是了，这种音乐是在舞蹈中制作的。他们的礼拜仪式就是舞蹈，他们是舞蹈的部落。[2]

在我国青海省孙家寨出土的一个新石器时代的彩陶盆，内壁绘有五人牵手的舞蹈图案（图5-2），形象生动、构图精巧，这一文物距今已有5000至6000年。

[1] 参见卢卡奇：《审美特性》上册，第221页。
[2] 苏珊·朗格：《艺术问题》，纽约：哈佛大学出版社，1957年，第11—12页。

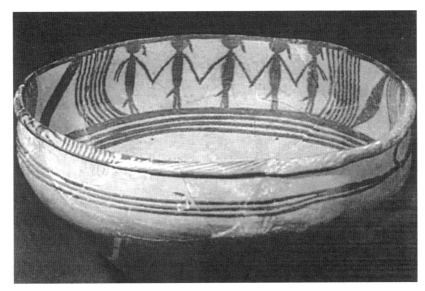

图 5-2 绘有舞蹈形象的彩陶盆

第二节 人类形式感的形成

一、什么是形式和形式感

在产品的构成因素中,形式是其材料和结构的外在表现。这里所说的形式是由实体、线条、块面、质地、色彩或音响等要素所构成的,是在时间和空间中可以感性直观的物质存在。形式这一概念的产生可以追溯到古希腊。留基波(Leukippos,前500—前440)和德谟克利特(Democritus,前460—前370)提出过物质构成的原子论,认为元素之间的区别有三种,即形状、次序和位置。直到黑格尔才明确提出了"内容和形式"这一对范畴,认为它们是构成事物内在和外在的两个方面。

在现实中,任何事物都是内容和形式的统一体。内容是指事物的全部组成部分,即其特性、内部过程和相互联系,而形式是指内容的外部

表现方式、类型和结构。形状是最简单的一种形式,由事物的轮廓线所形成。运动和方向变化,可以使同一形状产生不同的形式。例如方形与棱形(图5-3)——方形旋转45°,即可构成棱形。前者给人以稳定感,后者则给人一种不稳定的感觉。

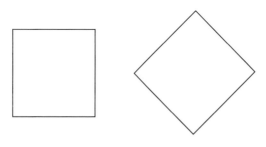

图5-3　方形与棱形的对比

在日常生活中,人们从实践态度出发,对于所看到的各种形状、轮廓、色彩、质地和运动,往往并非当作一种独立的映象来看待,而是作为辨别事物的一种依据或符号。在匆忙的时刻,人们的眼睛会用一种极其高效的方式观看周围,一旦分辨出那些对其有用的东西是什么之后,便不再进一步做更多的观察和玩味,不太注意它们在色彩和光影上的变化,以及形式在不同的视角给人的不同感受。

人对形式要素的意识是在一定的知觉抽象中形成的。任何事物都是形式与内容的统一体,任何形式都是具有一定内容的形式。例如,在每次尼罗河泛滥之后,对土地的丈量促使了埃及几何学的发展。在几何学中,面积和线段的比例是以一种抽象的形式存在的,它可以转化成一种数学关系。正如但·斯派泽(Dan Speiser)所说:"如果你真想准确地判断埃及的数学水准,你无需去看他们算术书中的计算或他们测量系统中的初等几何。你只要分析一下那些覆盖在他们庙宇或雕塑上的令人惊异

第五章 审美的起源与形式感的形成 | 061

图5-4 古埃及壁画

的纹样,你就能领略到活在这些民众心中的高度的数学精神。"[1] 由(图5-4)可以见出,这种数学精神实质上就是对形式要素的一种精到的把握。

事物在运动中有规则的重复构成一种节奏,如日夜的交替和季节的变换,这是自然界中周期性的节律。人的生命运动也存在一定的节律,如呼吸和脉搏的跳动,它们对人具有直接的影响和制约。所以人们有节奏的行走会比不规则的行走省力得多;在劳动中,通过对其有序的安排,会形成一定的劳动节奏,从而减轻人的劳动负担。

人们对形式要素的感受是在漫长的生产劳动中获得的。当精神集中在劳动目标的实现上时,人们的这种体验往往是无意识的。只有当人们摆脱了生存的困扰和压力,通过这些形式结构提高劳动效益时,人们才能对其有自觉意识,但它仍然局限于与具体目标的联系中。这些形式要素首先包括:①比例,指的是事物间相互分割所形成的量的关系。②节奏,它是时间过程中的反复,其规则性给人一种稳定和秩序感。

[1] 克鲁尔:《数学中的审美观》,徐恒醇译,载于《艺术与科学》第1卷,清华大学出版社,2005年,第175页。

图5-5　雪花结晶的六角形对称结构

③层次，指的是在空间构成中的节奏性，它体现了对立两极之间的渐变过程。④均衡，它体现了事物的静态或动态的平衡。⑤对称，它指的是事物变换中的不变性，体现为同一性要素沿轴线旋转的对应关系，例如雪花的结晶便呈现出六角形对称的多种变化（图5-5）。⑥对比，它构成了事物之间相异性的比照，使人获得鲜明的印象。⑦和谐，它体现了事物之间差异的互补和转化。⑧统一性，它体现了事物相互依存的整体关系。

此外，色彩、体量和质地作为形式要素，也都具有特定的表现性和情感意蕴。色彩是人对不同波长光线的感觉。由于一般物体的颜色是它

所反射的光造成的，光源不同就会造成物体颜色的差异。不同的颜色给人以不同的生理感觉和心理体验，而色彩的情感效应与人的生活经验直接相关。如红色带给人的兴奋和热烈的感觉是一种生理—心理现象，而与红色相关联的喜庆、革命或恐怖等情绪，则是源于对火和血的联想及社会生活经验。体量涉及人的空间感，质地则是由触觉引发而向视觉扩展的联觉效应，它与人的劳动体验有更密切的联系。

二、形式感的形成

对形式的感受是美感的重要特性。艺术所提供的正是一种如克莱夫·贝尔所说的"有意味的形式"，当我们读到王维（701—761）《使至塞上》中的"大漠孤烟直，长河落日圆"，以及王勃（650—676）《滕王阁序》中的"落霞与孤鹜齐飞，秋水共长天一色"时，会被诗中所展现的强烈的画面形式感所震撼。

人的感知能力的形成离不开身体，近年来身体现象学的研究提出了认知的"具身性"，说明作为物质主体的身体在人的认知活动中具有基础的作用。[1] 法国哲学家柏格森（H. Bergson, 1859—1941）在《物质与记忆》一书中曾指出，身体的运动图式在感性直观的知觉作用中有重要影响，同时人的空间知觉是一个持续的过程，是与动态知觉一体化的，由此突破了笛卡尔以来身心二元论的认识论模式。梅洛-庞蒂（Merleau-Ponty, 1908—1961）在《知觉现象学》中进一步指出，感觉和情感与人的身体活动有密切的联系。[2] 身体图式的运作限定和支撑着知觉经验，各种器官的刺激被身体所整合，从而形成完整的知觉经验。身体图式是在童

[1] 参见徐献军：《具身认知论》，浙江大学出版社，2009年，第92页。
[2] 参见汤浅雄：《身体》，东京：创文社，昭和52年，第222页。

年时期由触觉、运动及视觉内容相互结合，逐渐形成的，它直接影响着知觉的内容。施密兹（H. Schmitz）在《身体和情感》一书中，进一步提出了身体的情绪触及状态和身体感应的概念，以阐释身体感受的形成。就此，列昂捷夫也指出："活动的对象性不仅产生映象的对象性，而且也产生需要、情绪和情感的对象性。"[1] 这就说明，人的形式感是身心一体化的感受，它经历了由身体活动到感性直观的过程。

形式感的形成不是作为个体的人单独活动的结果，而是在社会的生产活动中萌发的。在这里，人与人之间的相互作用，是人的文化心理建构的重要条件。正如列昂捷夫所指出的："人所特有的高级心理过程，只有在人与人的相互作用中才能产生，而之后才开始由个体独立地去实现；其中某些过程进一步失去其原有的外部形式，转化为个人心理之内的过程。"也就是说，"个体意识只有在社会意识，以及作为其现实基质的语言存在的情况下才能存在"。[2]

形式感作为美感的基础，必然要超越人的个体性，从而使审美成为人类的自我意识。同时，审美从形式感受着眼，进入与形式相关联的内容，并成为对内容的体验。

我们以节奏为例，来说明节奏感作为普遍化了的形式感是怎样形成的。在劳动中，各种不同的节奏通过工具与材料的接触或碰撞发出的音响，会进入人的意识。劳动的节奏不仅取决于人的呼吸、体力强弱等个人生理特点，还与劳动方式和社会条件有关。例如两个人合作打铁，一人掌钳一人抡锤，其节奏是由两个人动作的配合所确定的。将习得的动作变为一种非随意的规定动作，这是一种意识化的过程。此时人对节奏

[1] 列昂捷夫：《活动、意识、个性》，李沂等译，上海译文出版社，1980年，第57页。

[2] 列昂捷夫：《活动、意识、个性》，李沂等译，第64页。

的感知还是与具体的劳动联系着的。

人对节奏的意识,要脱离其具体情境而独立地普遍化,需要经过一系列的中间过程。首先,节奏促使劳动效率的提高和工作的轻松化,使人产生愉悦的感受。因此人们在劳动中,往往用"劳动号子"的呼喊或唱和来统一活动节奏。在各种劳动中产生的节奏与劳动差别越大,就越容易使节奏的观念从具体的劳动联系中脱离开来。

在史前时代,巫术是人们的世界观和组织生产的方式,巫师通过组织巫术模仿,以达到预期的效果。在对现实狩猎过程的模仿中,这种模仿形象已经不是现实本身,而只是对现实的反映了。但这种形象仍能对人产生情感激发的作用。反映的形象与现实生活的差别,形成了一种距离。这种距离的形成,便是审美反映形成的心理条件。巫术模仿仪式,对参与者运作的节奏有严格的要求,这时节奏便具有了独立的品格。由此,节奏在人们的意识中成为一种独立的形式要素,而人们对节奏的愉悦体验则是和人们在活动中的感受分不开的。巫术舞蹈在主观目的上影响超验力量,而在客观上却激发了人的情感。经历了上万年的过程,随着巫术的无效和巫术观念的淡化,从现实生活出发的艺术便脱颖而出。

形式感的形成过程,正如李泽厚先生在《美的历程》中所说:"如果说,对色的审美感受在旧石器的山顶洞人便已开始;那么,对线的审美感受的充分发展则要到新石器制陶时期,这是与对日益发展、种类众多的陶器实体造型的熟练把握和精心制造分不开的,只有在这个物质生产的基础之上,它们才日益成为这一时期审美艺术的核心。"[1] 毕歇尔(K. Bücher)的《劳动与节奏》一书也充分揭示了劳动与节奏感的产生的关联。他指出,古代韵律学的主要形式不是诗人随意杜撰的,而是由劳动

[1] 李泽厚:《美的历程》,文物出版社,1981年,第28页。

的节奏逐渐变化为诗歌因素的,它是由夯的声音和打击的节奏形成的。在原始的劳动歌声中,人的声音只能服从并伴随着劳动的节奏。

审美活动是从人的日常生活需要出发,在长期社会生活实践的基础上,经过巫术中介而形成的一种行为方式。艺术是审美意识的集中体现。如果说艺术和审美直接起源于生产劳动,那么就把问题简单化了,这无法使人理解为什么会出现这样一种独特的感受方式和行为方式。如果说艺术和审美起源于巫术,那么又割断了艺术和审美与人的日常生产劳动的联系。把这一形成过程当作某种思想观念的产物,违背了历史唯物主义的基本原理。因为任何意识,包括审美意识,都是社会存在的产物,它的产生只能由社会实践过程作出解释。

我们可以发现形式感与人的生产劳动的联系,而从形式感与美感的关联中,可以看出生产劳动也是艺术和审美形成的基础。这才是实践论美学的真谛,即劳动创造了美。因此,在人们分辨美感时,可以确信其中必然包含着形式感和与形式相关联的内容体验。以毕加索所绘牛的变形过程可以看出(图5-6),从对实体的描绘到最抽象的形式表现之间经

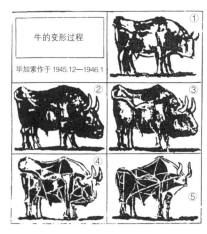
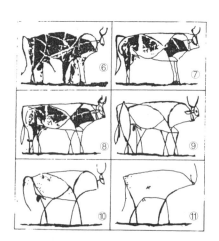

图5-6 毕加索对牛的形象的艺术抽象过程

历的过程。而在这种形式的抽象过程中,艺术家始终保持了对牛的本质性特征的把握。

思考题

1. 审美态度是怎样形成的?
2. 何谓形式,它包括哪些主要内容?
3. 何谓形式感,它是怎样形成的?
4. 形式与内容是什么关系?为什么说"任何形式都是有内容的形式"?

第六章 | Chapter 6
生活中的审美心理和审美效应

第一节 心理活动的构成要素

一、感知觉

感觉是人的感官接收器对外界刺激的反应，它使外部信息转化为人的意识，从而构成意识与外部世界的直接联系。感觉是指某一感官对事物个别属性的反映，例如嗅觉只能闻到外物的气味。人的感觉并不限于五官，即视、听、触、味、嗅5种，还有运动觉、平衡觉、力觉、温度觉、湿度觉、痛觉和把握觉，共12种，它们涉及人的皮肤、肌肉、躯干及前庭等多种感觉器官（表6-1）。由于世世代代的生产活动使人手的触觉格外发达，它甚至可以替代人的视觉对形体和质料的辨别（如盲人），以致德国诗人歌德（J. W. Goethe, 1749—1832）在《罗马悲歌》中写道："用触觉的目光巡视，用视觉的手指触摸。"当然，人的视听觉具有更高的概括性和意识功能，它可以形成某种联觉效应，如用眼睛辨别物体的质料和轻重等。

知觉则是由各种感觉的线索形成对事物的整体反应，它是有组织的个人经验。在知觉的形成中，人的身体具有极其重要的整合作用。因此，可以说人的认知是具身性的，是以身体为依托和基准的。感知觉都会受人的经验习惯和事物的前后关联（即语境）的影响。如给一个受试

表 6-1 人的多种感觉

感知方式	器　官	对象举例
视觉	眼睛	形状、色彩
听觉	耳朵	乐声、噪声
味觉	舌头（味蕾）	饮食滋味
嗅觉	鼻子	芳香型产品、气味
触觉	手/皮肤	产品表面、质地
运动觉	肢体	活动
平衡觉	内耳的前庭	倾斜、交通工具稳定性
力觉	肌肉	重量
温度觉	皮肤	辐射热、工作温度
湿度觉	皮肤	潮湿、干燥
痛觉	肌体神经元	打击、伤害
把握觉	手	工具操作、抓牢物体

者带上蓝色的眼镜，最初他看到的外物会变为蓝色，但逐渐适应后会恢复原色，但摘去眼镜后，会发现外物又变成了黄色（蓝色的互补色），过上一段时间后，视觉会恢复正常。知觉具有选择性，人的经验、兴趣，甚至欲望和想象等都会影响知觉后果。有人做过实验，如把"cheek"一字混在有关家禽饲养的文章中，人们就极易将其误读成"chik"（鸡雏），而放在有关银行业务的文章中又极易会误读成"check"（支票）。一个饥肠辘辘的人可以从模糊的形象中看到食物的轮廓，而茶足饭饱的人就不会这样。

二、理解

理解是知觉的组织者，人们总是根据自身的理解来组织知觉图像。有一个心理学实验，是让受试者用一只眼睛通过小孔来观察一个空屋子。这是一个倒立的平顶锥形的畸形房间，但一只眼睛看上去却像一个

立方体。当受试者看到有人在这个畸形的房间拍皮球时，球的弹跳路线发生变化，这时受试者的知觉形象就立刻转变了，原来立方体的假象也消失了。这说明人的理解直接影响对视觉经验的组织。理解是语言性的，它与人的概念（理性因素）相联系，同时概念可以提高人的知觉把握能力。正如学习过色立体的人，对于色彩会有比较准确的分辨能力和记忆力。因此，理解了的东西可以使人具有更深刻的感觉。

三、联想与想象

联想是由于条件反射的泛化，把当前的印象与记忆中的某一事物联系起来。联想可以分为接近联想（由于时间或空间上的接近）、类比联想（由于事物性质或形态的相似）和对比联想（具有相反特性的比对）三种，它会勾起人们对相近或不同事物的回忆。

想象则是利用记忆表象创造新的形象的心理过程，更概括地说，它是借助符号（表象符号或语言符号）产生新的意象的过程。想象力是人思维的能动性和创造性的表现，人的活动的展开也离不开运动想象的作用。例如要跳过一个水沟，你就要根据运动想象来判断自己是否跳得过去，然后才能决定是否要跳。

四、情绪和情感

情绪和情感都是受到某种刺激后，人所产生的身心激动的状态。它是人对外部对象在主观态度上的反应，包含对对象肯定性或否定性的态度。它们还反映情感体验与思想观念上的联系，它们与人的社会需要、理想和行动意向直接相关。丰富的情感是激发人创作力的重要心理条件。情感丰富的人在想象时也充满生动的情绪色彩，如"感时花溅泪，恨别鸟惊心"。与情感相比，情绪具有明显的情境性，当情绪的刺激因素

消失之后，情绪便逐步消失。而情感则具有较长期的稳定性。

五、态度

态度是人的行为的准备状态和趋向。它包含人的认知、情感和意向三种因素。我们将人的行为方式划分为实践的、认知的和审美的，由此可以区分出实践态度、认知态度和审美态度。实践态度是从某种功利目的出发，直接付诸实际行动来获取实践成果。认知态度是以求知为目的，通过探索取得某种认识成果。审美态度是从人类的自我意识出发，通过观照取得审美感受和经验。审美态度是一个静观的过程，不带有具体的行动意向性。

六、自我意识

自我意识是人对自身存在的觉察，它是在人与自然和社会的关系中，通过人与人之间的交往而获得的对自身的认知、评价和体验。人可以把外部世界作为一面镜子，通过反思自己与其的关系来获取对自身的理解和价值认同。自我意识也是人认识外部世界的中介和出发点，人总是根据自己的需要来认识外部世界。

第二节 审美经验的心理特征

一、审美经验是人们从事审美活动的唯一标志[1]

人只有在所参与的活动中获得了审美的体验，这种审美经验才能说

[1] 参见牛宏宝：《美学概论》，中国人民大学出版社，2007年，第73页。

明这一活动确实是审美的活动。当然,在审美活动中人可以采取肯定的态度,也可以采取否定的态度,而一般情况下,我们是从肯定的判断中来说明审美经验的。审美经验伴随着精神上的愉悦,这种快感来自人的身心之间的和谐与自由状态。因为在审美时,人暂时抛开了任何功利或利害的计较,也不会受外在的某种理性观念的制约。这时,人在理解的基础上,即对审美对象意义的领悟中,充分发挥想象力并调动各种心理功能,从而形成一种构形性的精神创造活动。由此,人会产生一种充实感,并获得一种价值的认同,这与生理或功利的满足所产生的快感截然不同。

二、审美过程是一种感性直观

审美具有直观性,不需要经过逻辑思维和推理过程。正如康德(I. Kant, 1724—1804)所说:"鉴赏判断在愉快及美的称谓的关系里规定客体时,是与概念无涉的。因此那关系的主观统一性只能经由感觉表示出来。"[1] 也就是说,审美时直观的感觉为推动力,使人理解和发挥想象力,在主观上形成统一的审美意象。因此,审美经验是在瞬间生成的,它在人的直觉中达到情与景的交融和形与神的结合,从而使人获得一种生气灌注的形象和情趣盎然的意境。

三、审美态度决定着审美对象

正如迪基(G. Dickie, 1936—)在《美学引论》中所言:"任何一个对象,无论它是人工制品还是自然对象,只要对它采取一种审美态度,它就能变成一个审美对象。"[2] 由此看来,不仅艺术品和自然景观,

[1] 康德:《判断力批判》上册,宗白华译,商务印书馆,1987年,第56页。
[2] 迪基:《美学引论》,纽约:罗伯斯-梅摩尔公司,1971年,第44页。

而且各种人工制品和各种人物都可以作为审美欣赏的对象。瑞士美学家布劳（E. Bullough, 1880—1934）用"心理距离说"来解释审美态度。他指出，人们乘船时在海上遇到大雾，是一件最不畅快的事，会因耽搁行程而感到焦急，对难以预料的危险也会感到恐惧。但是，如果换一种态度来面对这一情况，与现实保持一定的心理距离并采取观赏的态度，那么雾海行船时水天一色的景致，也可以让人获得一种审美的享受。

四、审美知觉具有表现性特征

由于人们在审美时情绪处于活跃状态，从人的眼光来看待审美对象时，对象便具有了一种情感的表现性。德国心理学家立普斯（T. Lipps, 1851—1914）在《美学：美与艺术的心理学》中提出了"移情说"，将审美对象的表现性解释为审美主体自身向对象所作的感情移入。人把自身的情绪色彩投射到观赏对象的身上，从而使其获得一种情感的表现性。然而，阿恩海姆不同意"移情说"的观点，认为按照完形心理学来说，当我们观看一场舞蹈表演时，对舞蹈动作之所以具有如此强烈的感受，主要是因为舞蹈的形式因素与所表现的情绪因素之间，在结构性质上是相同的，这就是所谓"异质同构"。也就是说，审美主体的心理结构与审美对象的形式结构虽然是不同性质的，但是两者之间之所以产生共鸣，是由于两者具有相同的力的结构。这种观点也没有很强的说服力，因为它忽略了形式表现性的根源在于人在社会生产实践中建立起的形式感，它是由人的活动体验而凝结在形式因素之中的。

五、以审美观对审美对象作出判断和评价

人们的审美观很难用语言明确地概括出来，它往往通过人的审美理想或审美趣味表现出来。康德在《判断力批判》一书"关于美的理想"

中指出:

> 审美趣味的最高范本或原型只是一种观念或意象,要由每个人在他自己的意识里形成。他须根据它来估价一切审美对象、一切审美判断的范例,乃至每个人的审美趣味。观念在本质上是一种理性概念,而理想则是把个别事物作为适合于表现某一观念的形象显现。因此,这种审美趣味的原型一方面既涉及关于一种最高度的不确定的理性概念;另一方面又不能用概念来表达,只能在个别形象里表达出来,它可以更恰当地叫作美的理想。[1]

审美趣味也叫审美鉴赏力,它表现在人对审美的鉴赏能力和爱好倾向上。它是在个人一定的生理基础上,通过学习和实践而获得的,既具有社会历史特性,又具有因人而异的个体差异。俗话说"审美趣味无可争辩",正是因为它具有私人性和个体差异性。审美观和审美趣味在不同时代和文化背景、民族与阶级及阶层中是有所不同的。人的鉴赏力包括四个方面的品质,即感受力、理解力、记忆力和想象力,它与人的文化素养、情操、气质等有密切关系。

六、美与真、善的关联

在审美价值的背后,存在着美与真、善的关联。但是,这种关联不是由逻辑思维建立起来的,因为逻辑思维的判断不具审美的性质。美与真、善的关联在于,人的意识是活动的内化,人的形式感的形成也是与人类改造自然的社会生产实践分不开的。在上万年的生产实践活动中,

[1] 朱光潜:《西方美学史》下卷,人民文学出版社,1979年,第395页。

人所形成的形式感（形式规律）中必然融合着合规律性（真）与合目的性（善）的统一，否则人们的实践活动无法取得相应的成果。正如李泽厚先生所说：

> 我认为美是真与善的统一，也是合规律性与合目的性的统一。所谓社会美，一般指能从形式里看到内容，并显示社会的目的性。在合目的性与合规律性的统一中，社会美更多表现出一种实现了的目的性，功利内容直接或间接地显现出来。[1]

因此康德指出："鉴赏判断除掉以一对象的合目的性的形式作为根源外没有别的。"[2]

第三节　物质生活中的审美效应

一、产品的美来自使用和感知的统一

人在接触设计产品时，首先遇到的是外观因素，即由质料和形式所构成的产品形象。人对材料质地的感受包含触觉和视觉，同时它可以强化人的整体视觉效应。色彩具有强烈的情感色彩，会使人产生一定的联想，并富有象征意义。由线条和形体构成的几何轮廓是一种抽象的形态，与人的动觉及平衡觉都有密切的关系。

人们在日常生活中，实践态度处于主导地位。已熟悉的环境和用

[1] 李泽厚：《美学四讲》，生活·读书·新知三联书店，1989年，第66页。
[2] 康德：《判断力批判》上册，第58页。

品一般不会引起人们的审美注意，人们往往认为这是司空见惯的生活状态。而当人进入一个新的环境时，这一环境（如产品展销会）的某种新异性就会唤起人们的审美注意。要使某种产品成为人们注意力的焦点，一般可以改变产品陈设的环境条件，或使产品具有引人入胜的工作状态。这样就可以使人的感知突破日常习惯的知觉模式，而采取审美的态度。

设计产品使人产生审美体验的条件来自它的感知特性和使用特性，这两种特性具有不同的价值。感知特性作为一种精神效应，来自认知功能和审美功能。使用特性来自产品的实用功能。人类对产品的使用是一种功利性活动，但同时使人产生运动感受，并通过联觉效应而与视觉形象结合在一起，从而产生审美体验。因此，这种审美经验不再是一种静观的体验，而是知觉与动觉相结合的感受。

二、秩序感对人生理疲劳的减轻

一个人的工作状态和效率，一方面与其身体素质和工作能力有关，另一方面也受其认知、情绪、意志、兴趣等精神与心理因素的制约。美感作用可以激发人的兴趣和情绪，有利于工作潜能的发挥和生理疲劳的减轻。

因此，在生产中工作的组织不仅涉及人体工程学、工程心理学等，也涉及美学。设备规格尺寸的选定与位置的安排不仅应符合人体测量的要求，考虑其与人的尺度、活动半径、姿态及感官特性相适应，从而达到人的感知和活动的协调，而且在组织安排上也要富有秩序感，使人的活动产生节奏，从而激发人的美感体验。英国学者麦克·科尔米克提出，工作台或设备的信号显示与控制器的组织原则影响着秩序感的形成。这些原则如下所示：

1. 功能性原则。按功能分类，将功能相近的排在一起。

2. 重要性原则。按操作的重要性程度分类，将最重要的放在最佳位置。

3. 最佳排列原则。按读数的精度要求分类，使对显示器的感知和对控制器的操作体验最佳。

4. 秩序渐近原则。尽量按工作程序的顺序依次排列。

5. 频率原则。将使用次数最多、最常用的放在最便于感知和操作的位置。

这五条原则体现了工作的内在规律和设备与人的协调。

三、和谐感对心理疲劳的消除

心理疲劳是由心理因素引发的，会使工作效率降低。单调重复的工作、嘈杂繁乱的工作环境最容易引起心理疲劳，表现为感受性的削弱、活动准确性的下降和反应的迟缓等。

对于重复性工作形成的单调感，可以通过时间的分割，将重复性的工作化整为零，分批完成，从而冲淡单调感。另外，可通过调整工作内容，利用有吸引力的内容激发工作情绪。

工作环境嘈杂繁乱时，可以通过空间分割形成不同的工作区，从而使大的工作空间形成开合有度、相互分隔的小区域。通过对时间和空间的分割，可以获得一种协调和谐的美，从而克服心理的疲劳。

四、造型手段对活动的引导

利用造型手段提供心理暗示，使感知与活动协调一致，这里既涉及认知功能，也涉及审美功能。它可以使人的活动空间情趣盎然，使人应用的用具或设备亲切易用。例如建筑设施可以通过天花、灯具、围墙、

壁画、顶棚等，对空间的限定产生明确的导向作用。狭长的空间形成一种指向感，促使人向前行进。展厅和公园前的甬道或牌坊强化了人们的期待感，使人的精力更加集中于目的地；电子设备、仪器的旋钮可以通过刻纹的粗细，提示调节动作所需的幅度，按钮可用凹面的手指负形提示用手指按下的动作。

五、色彩的情感效应

色彩可以对人产生四种心理学效应：其一是联觉效应，它是不同感官之间的相互影响。例如色温或色听效应，前者指色彩与温度感觉的联系，后者指音乐旋律中不同的音高会唤起相应的色彩感觉。其二是联想效应，指某种色彩会使人联想到过去生活中相关的经历。其三是情感效应，是某种色彩引起人的生理反应进而转化为一种情绪或情感的体验。其四是象征性的符号效应，它是在联想和生理反应的基础上形成的观念性意义领悟。如红色是火与血的颜色，象征革命精神和恐怖、危险，中国红则象征喜庆和幸福；绿色是充满生机的大自然的颜色，象征生态和环保，绿色食品即指生态安全的食品。上述心理学效应并不直接构成审美因素，但在生活环境中经过恰当的运用便可转化为审美因素，激发人的生活情趣。

在产品和环境设计中，如何运用色彩来发挥其情感和象征作用，是设计师关注的焦点。对于交通工具如汽车等，车身色彩的运用要使汽车获得整体感、和谐感和层次感，还要顾及其行驶区域的环境背景颜色。为了安全起见，要使车身颜色与环境背景形成鲜明的反差，这是因为人对各种色彩的动觉敏锐度不同。在一般的城市背景中，黄色在250米以内明显可见，橙黄色和红色分别在200米、150米以内明显可见，而绿色则在120米以内才可见。在森林的绿色背景中，色彩易于觉察的顺序则

是橙黄、黄色、红色，而绿色最差。此外，车厢内部的色彩也影响驾驶员对外部环境的感受，因此车厢内部的主导色应在强度和纯度上尽量降低。在环境设计中，城市环境和居住环境的色彩一般应淡雅、和谐，而在商业区和游乐场则可以出现色彩的强烈反差和对比，特别是夜生活丰富的场所可用灯光营造五光十色的景象。

六、质感与环境氛围

质感指因触觉而引发的人对物体表面材质与肌理的心理感受，而视觉质感就是靠眼睛的视觉而感知的物体表面特征。无论是否直接接触物体表面，人都可以通过质感来把握环境。例如木质桌椅家具，它们的木材纹理给人一种自然生成的温润感，增加环境的亲和力；又如光洁、坚硬的瓷砖，令人感觉清爽、卫生。

七、功能音乐与背景音乐

音乐是以声音为表现媒介，诉诸人的听觉的艺术形式。乐音高低、长短和强弱，以及音列、音阶、调式和调性的组织，构成了音乐丰富的表现手段。早在古希腊时，毕达哥拉斯学派就已指出，音乐具有数理的结构及陶冶和医疗的效用。我国早在春秋战国时代就非常重视礼乐的教化职能。

音乐是艺术欣赏的对象，在用于医疗、生产和学习等目的时，则称为功能音乐。音乐在生产中的运用具有漫长的历史。自古以来，打夯歌、劳动号子、船夫号子等都是利用音乐节奏和旋律的起伏来调节劳动节奏和鼓舞工作情绪的。在现代流水线生产过程中，也有通过功能音乐的播放来改善劳动环境的。在某些学习环境中也可以利用音乐促进智力的开发和提高人对信息的感受性。

在不同的公共环境中，可以运用背景音乐形成特定的环境氛围。如在古代建筑遗址或历史博物馆中，可播放优雅古朴的乐曲，以激发人们思古之幽情；在机场的候机大厅及列车的行驶中，可播放舒缓的音乐，以消除焦躁情绪，促使人们领略自然风光的乐趣。

第四节 审美需要的层次性

在前一章中我们已经说明，人的需要具有多层次性，审美需要作为一种精神文化的需要处于较高的层次。而审美需要本身也存在不同的层次，它们融合在人的日常生活之中，指向不同的目标和对象，诉诸不同的精神需要，以不同的方式得到相应的满足。李泽厚先生曾经将这些需要概括为三个层次，即"悦耳悦目""悦心悦意"和"悦志悦神"[1]。我们在这里把它划分为五个层次，以便将其与人们的日常活动更密切地联系起来。

一、秩序感

意识的形成是人类活动的内化过程，审美意识的形成（如形式感）也经过了从肢体的活动体验向意识转化的过程。人类生活环境的秩序是人活动有序的外部条件，零乱嘈杂的环境会使人手忙脚乱。秩序是形成和谐的重要方面，可以使人的视知觉更加容易把握环境对象，由此形成感知与活动的协调统一。因此，秩序感构成了美感的基础。

[1] 李泽厚：《美学四讲》，第155—171页。

二、抚慰感官

人的感官接受良性刺激是保持生命活力的重要前提。中世纪基督教美学的奠基人奥古斯丁（Augustine, 354—430）曾经说：

> 我的眼睛喜欢看美丽的形象、鲜艳的色彩……白天不论我在哪里，彩色之王、光华灿烂浸润我们所睹的一切，即使我另有所思，（色彩）也不断向我倾注而抚摩着我。它具有极大的渗透力，如果突然消失，我便渴望追求；如果长期绝迹，我的心灵便感到怏怏不乐。[1]

单调划一的对象缺乏丰富的感官刺激，使人感到沉闷，所以说"声一无听，色一无文，味一无果"（《国语·郑语》）。这便是悦耳悦目对心理与感官的调节作用。

三、宣泄情感

早在古希腊时，亚里士多德便指出艺术（包括悲剧）具有陶冶心灵的净化作用。艺术通过生动鲜明的形象揭示生活的真理，通过情绪的感染力打动人心，用审美的感受提高人对美丑、善恶的分辨，让人的情感得到激励和宣泄，从而达到心灵的净化。

四、领悟意义

艺术和审美是对情感化的意义世界的建构，对生活场景的描绘和思想情感的传达，人们沉浸其中，通过形象的感受领悟意义，从而获得对

[1] 奥古斯丁：《忏悔录》，周士良译，商务印书馆，1981年，第217页。

事物和人生价值的体认。人们通过理解使感性世界与理性世界相交融，进而确立正确的人生观和价值观。

五、提升理想和精神境界

提升理想和精神境界就是所谓的"悦志悦神"。康德说"美是道德的象征"，面对崇高的对象可以使人的精神提升到新的高度。甚至在面对暴风骤雨、狂涛巨浪、险峰峻岭和无垠沙漠时，也可以唤起人的一种悦志悦神的审美快感，激起人对更高精神境界的追求。宏大的或庄严的生活场面使人产生一种仪式感，从而使人进入一种精神境界，令人加深内心的体验和感悟。

思考题

1. 人的心理活动有哪些构成要素？
2. 审美经验有哪些心理特征？
3. 在物质生活中，审美发挥哪些效应？
4. 请分析美与真、善的联系。

第七章 | Chapter 7
审美活动的特性

第一节 活动与静观的统一

一、人的意识是活动的内化

审美是一种诉诸视觉、听觉的观照（即观赏）活动，但是这种活动却是在社会实践的感性活动中形成的。离开了人的感性活动和实践，人的审美意识的产生就无法理解了。马克思在批判各种旧的唯物主义时，指出他们的主要缺点就是"对事物、现实、感性，只是从客体的或者直观的形式去理解，而不把它们当作人的感性活动，当作实践去理解，不是从主观方面去理解"[1]。这就是说，旧唯物主义从直观的层次看待世界，只是把外在现实作为孤立的客体，不了解这一现实是主客体相互作用的结果，不了解人的实践活动是主体改造客体并使主体自身也得以改变的过程。

马克思主义的心理学研究中，引入了"活动"这一范畴。[2] 人的活

[1] 马克思：《关于费尔巴哈的提纲》，见《马克思恩格斯选集》第1卷，中共中央著作编译局编译，人民出版社，1972年版，第16页。

[2] 参见列昂捷夫：《活动、意识、个性》，第44页。

动的最大特点是它的对象性,即人的活动总是指向一定对象(客体)。活动从获得对象开始,人的感官接受到刺激,形成心理反应的低级形式,即人的感受性,由此形成了人的感觉能力。从感觉运动方面向意识和思维的过渡是一个外部活动内化的过程。它们经历了特殊的转化,包括概括化、言语化和简缩化等,即意识和思维形式的活动。人的活动的对象性不仅产生了映象的对象性,而且也产生了需要、情绪和情感的对象性。

二、审美是身心一体化的过程

众所周知,人的感知离不开身体的作用,身体是动态知觉的定位器,人的心智离不开身体经验,心智的具身性体现在人是以"体认"的方式来认知世界的。因此,正如前文所说,认知心理学是具身的。同时情绪心理学也表明,运动可以唤起人的情绪反应。如舞蹈不仅可以激发人的情绪体验,而且发挥着情感宣泄的作用。人们把中国书法比作"情感与笔墨的舞蹈",它通过笔端连绵的动势记录了人的情感运动的轨迹。离开运动体验便失去对书法气势的感受能力。因此,苏珊·朗格认为舞蹈是一切艺术之母。科林伍德甚至认为,舞蹈不仅是一切艺术之母,而且是语言之母。也就是说,人最初是以动作语言来表达思想情感的,以后这种动作语言才逐渐发展为口头语言和艺术语言。

由此可以看出,审美虽然是一种感性直观的观照过程,但它是以人的生活经验和全部活动体验为依据的,是身心一体化的过程。静观过程要求审美观照时注意力高度集中,专注于对审美对象的考察。美国心理学家瓦伦丁(C. W. Valentine)在《美的实验心理学》中指出,人对线型的感受与手的运动感相关联。同样,我们也可以从书法笔墨中线的表现力看出人的心态和气质(图7-1)。如线条的沉稳或飘浮说明心态入静的

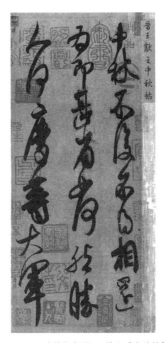

图 7-1　（传）东晋　王献之《中秋帖》

状况，线条运动的流畅或呆滞说明人对运动技能的把握，线条的穿透力或轻浅说明人的气质的定力。

第二节　感受性与创造性的统一

一、感受性

感受性是人们接受外部信息的能力和心理特征，它包括五个方面：①感知敏锐度，直接影响人们接受的信息量的大小；②理解力，它涉及对所观察事物意义的领悟，只有理解了的事物才能被人更好地感觉和体验；③观察力，即深入事件的细节抓住本质性要点；④统摄力，即把握

事物整体的能力;⑤记忆力,即对相关信息的保存。

不同的艺术门类有不同的感受方式,如电影脚本并非独立的作品,它要通过演员作为表演艺术的主体来完成最终的作品,而戏剧的剧本则可以作为独立的艺术品,不同的演员可以作出不同的诠释,正如俗话所说:"一千个演员,就有一千个哈姆雷特。"戏剧作为舞台艺术,更多地依靠对话展开剧情;而电影则更多地依靠动作展开情节。绘画和雕塑可以通过静观来欣赏,而建筑则要在走动过程之中来体验。在剧场观看演出与在银屏上观看演出的不同之处在于,它具有一种现场感,会由于与演员面对面的交流产生不同的环境氛围和感受条件。

二、创造性

审美活动不论是创作,还是接受过程,都是感受性与创造性相结合的产物。卡西尔指出:"艺术家的眼光不是被动地接受和记录事物的印象,而是构造性的,并且只有靠着构造活动,我们才能发现自然事物的美。"[1] 这种构造活动便是要发挥想象力的作用创造特有的审美意象。

审美创造不是对事物同一性和普遍性的关注和追问,而是对事物间的相通性、关联性的追问。它所呈现的是一种可能性的世界,它使那些平日隐蔽的现象得以显现和澄明。创造过程带有偶然性和非预期性,在感受过程的激发下通过想象和联想而形成新的意象。如南宋大词人辛弃疾所说:"千古兴亡多少事?悠悠。不尽长江滚滚流。"(《南乡子·登京口北固亭有怀》)这是由滚滚的流水唤起对千古兴亡的感兴。

创造思维往往涉及灵感问题。所谓灵感,是一种突发性的观念形成过程。人的心理活动包括多种层面:一种是无意识,即出于本能的欲

[1] 卡西尔:《人论》,甘阳译,上海译文出版社,1985年,第192页。

望,它是无意识的行为动机,也可以由习惯形成,即行为自动化过程;另一种是处于能觉察到的意识层面。在意识与无意识之间还存在许多潜意识的东西,其中包括前意识的,即以前记得但现在遗忘了的东西。所谓潜意识,是处于潜在层面的,还不能直接为人们所觉察并用语言来表述的意识。实际上这是一个意识与无意识相互作用的领域。灵感或直觉往往是在有意识思维过程的无意识持续中,受到某种外界激发而突然由潜意识进入意识层面的,具有非预期的突发性。即你无法说清这一灵感产生的思维过程,但这一灵感已经为人所明确地意识到,并可清晰地表达出来。日常思维即是以无意识为主导的领域。

第三节　感性与理性的交融

一、审美是一种感性活动

所谓感性,是指以人的感官感受性为基础的反映形式,即外界事物作用于人的感官,产生感觉、知觉和表象等直观形式的认知,人们正是从这种感性能力出发来从事改造自然的活动。审美也是一种感性活动,但它不是变革自然的物质活动,而是以取得审美经验为目的的观照活动。因为审美活动是在社会生产实践活动的基础上逐渐形成和分化出来的,审美的这种感性直接性的特点是与人的日常生活经验相类似的。人们虽然知道,地球是围绕太阳旋转的,但是在生活中人们仍然是看到太阳从东方升起、向西方落下。这种从日常人的眼光看待事物的方式,正是对感性直接性的一种确证。这也是艺术拟人化的依据。因此,法国美学家杜夫海纳(M.Dufenne, 1910—1995)说:"审美对象不是别的,只是灿烂的感性。规定审美对象的那种形式就是表现了感性的

圆满性与必然性。同时，感性自身带有赋予其活力的意义，并立即献交出来。"[1]

美学作为一个独立学科出现，是在1750年。当时莱布尼兹（G. W. F. Leibniz, 1646—1716）和沃尔夫（C. Wolf, 1679—1754）的理性主义哲学在德国占统治地位。沃尔夫把认识区分为高级的和低级的，理性认识属于高级认识，它是哲学研究的对象，而感性认识属于低级认识，被排除在哲学研究范围之外。鲍姆嘉通作为沃尔夫学派的成员，认为对作为感性认识的艺术的逻辑也需要加以研究，于1735年出版了《关于诗的哲学默想录》，并在此基础上建构了一门独立的美学学科。他在美学著作中首先提出了"美学是感性认识的科学"，并作出四个解释性的说明，即它是"自由艺术的理论"，属于"低级认识论"，是一种"美的思维艺术"和"与理性相类似的思维的艺术"。当时的启蒙运动代表人物大都对其理论持否定态度，但其毕竟标志了美学独立研究的起始。[2]

真正为美学奠定了理论基础的著作是1790年康德的《判断力批判》，它是康德三大批判著作的最后一部，另外两部是《纯粹理性批判》（对知识论的分析）和《实践理性批判》（对伦理学的分析）。在《判断力批判》一书中，康德开宗明义地指出，审美是鉴赏判断，它不是凭借理解力把其表象联系客体以求得知识，而是凭借想象力（想象力与理解力相结合）联系于主体及其快感和不快感。[3] 这就对审美的根本性质作出了明确的界定。审美不是认识，它是理解力与想象力

[1] 杜夫海纳：《美学与哲学》，孙非译，中国社会科学出版社，1985年，第22页。
[2] 见鲍姆嘉通：《美学》，简明等译，文化艺术出版社，1987年，第5页。
[3] 见康德：《判断力批判》上册，第89页。

自由活动的产物，是一种直观感受和情感体认，所以也不属于概念推理和理性范畴。

二、审美是感性与理性的交融

人不仅是一个具有本能、欲望、感知觉、情感和意志的感性存在物，经过漫长的社会实践和科学的发展，也具有了概念界定、逻辑思维和推理的能力。人们把理性（即逻各斯）看作是人对事物本质和规律的认识能力，人的感性功能与理性功能之间是相辅相成的，两者不断交融和互动。

心理活动是大脑的功能。随着20世纪脑科学的发展，人们明确提出了人的左右脑功能特化的理论。人的左脑具有言语功能的优势，而右脑具有非语言功能的优势。左脑为语言中枢，负责语言、计算和逻辑推论，其思维具有连续性、有序性、分析性和逻辑性；右脑主要承担视空间知觉、形象记忆、模式识别、身体感受和情绪反应的功能，作为形象思维具有整体性、不连续性、弥散性和空间依赖性的特点。左脑和右脑功能的特化正是人的理性与感性区分的生理学－心理学依据。左右脑之间通过胼胝体构成一个相互关联、交织的整体。

在审美活动中，理性功能是如何介入其中的呢？首先，第一个环节是理解，理解是语言性的。在感知觉过程中，只有理解了的东西才能更深刻地感觉到；同时，理解力又是知觉经验的组织者，知觉素材在理解的基础上才能形成有组织的个人经验。其次，想象力的发挥是形成审美经验的重要环节，它是一种表象的改造和组织过程，而想象能力的取得是以概念的形成为前提的，也就是说，人只有达到概念思维（理性功能）的水平，才能获得想象力。最后，审美经验的取得往往经历反思和回味的过程，而反思也是概念的逻辑思维介入的环节。

第四节　经验性与超越性的交融

一、审美的经验性特征

审美活动以感官经验（包括错觉和幻觉）和身体感受的直接性为基础，由此引发情感体验和意义领悟。在这里，审美对象的可感性、具体性、生动性和完整性，是对象特定形式和内容的统一。人们可通过形式感受获得内容性的体验，这是一种感同身受的直接经验。

审美与由日常生活所激发的真实情感不同。在日常生活中，人是客观现实的参与者和行为主体，人的情感态度总是具有意向性特征，即情感的共鸣总是与协助的渴望和干预的意向相联系。但在审美中人所面对的是虚拟的世界，它所激发的情感，其内容和取向与日常生活中的有所不同。它只是一种独特的快感，其中有对生活联系的洞察、生活视野的扩大，以及对世界和人的认知的深化。

审美经验是对于审美对象的一种认同，这种认同可能包含不同类型：其一是联系型认同，即将审美主体自身置于参与者的行列；其二是敬慕型认同，其审美对象体现为完美的或典型的范例；其三是同情型认同，将审美主体与对象构成一种命运共同体的关系；其四是净化型认同，由对凡人处境的某种同情升华到批判反思的状态；其五是反讽型认同，即对审美对象给以否定而促成一种反思的批判。

二、审美的超越性品格

人的审美不仅停留在经验层次上，而且在反思层面上还追求一种未然的可能性，这是人类意识的一个特点，它具有一种形而上维度，指向对人类的终极关怀。《易·系辞上》曰："形而上者谓之道，形而下者谓之器。"所谓形而上者便是对未形成的可能性的探索，它具有一种超越现实

经验的品格。

这种超越表现在诸多方面：首先，它是对实用态度的超越，它中断了日常思维对功利性的计较，使审美具有超功利的特点。其次，它超越当下性而突破了由时间和空间造成的局限，正如刘勰（约465—532）在《文心雕龙》中所言："文之思也，其神远矣。故寂然凝虑，思接千载；悄焉动容，视通万里。"此外，它还包括对自我存在的个体性的超越，超越对道德的考虑，而做到"随心所欲不逾矩"，使精神达到一种和谐的自由状态。

第五节　个体感受的独特性与人类自我意识的互动

一、个体与社会整体的关联

关于人的主体性特征问题，马克思和恩格斯曾经指出："任何人类历史的第一个前提无疑是有生命的个人的存在。"[1]对个人来说，人是一种自然存在物；同时，人又是有意识的存在物，人把自己的生命活动本身变成了自己的意志和意识的对象，由此获得了思维的属性。人总是生活在一定的社会形式和社会关系之中，因此，人是社会化的人，具有社会属性；同时，人与人之间又具有交互主体性。作为实践的人，人还是一种对象性的存在物，成为实践中的创造主体，这种主体是在社会历史过程中确立和发展的。由此，个体同时取得了社会的、历史的、人类整体的规定性。所以说，个体生存与整体生存是现实人的两个维度，互为前

[1] 马克思、恩格斯：《德意志意识形态》，见《马克思恩格斯选集》第1卷，中共中央著作编译局编译，人民出版社，1972年，第24页。

提又互为解释。

从事审美活动的是个人,但是审美具有人类的共享性。席勒(J. C. F. Schiller, 1759—1805)说:"而只有美,当我们同时作为个体又作为类,也就是作为类的代表时才能享受到它。"[1] 正如马克思所指出的:"人的个体生活和类的生活并不是各不相同的,尽管个人生活的存在方式必然是类的生活的较为特殊的表现或者较为普遍的表现,而类的生活也必然地是较为特殊的个人生活或者较为普遍的个人生活。"[2] 所以,艺术创作成功与否取决于艺术家是否能摆脱孤立的自我。艺术家不仅应能发现和阐明自己身上属于类的东西,而且要使人体验到作为个人的个性本质,人与世界、与历史、与人类发展的特定时刻及运动前景的关联,这也就是对世界本身最深刻的表达。正如杜夫海纳所说:"艺术家在寻找自我的同时,也在寻找能发现世界的东西:一切作品为了成为客观的东西都是主观的,因为这是它们成为真实的方式。"[3] 这里强调了个人与社会、主观与客观,以及艺术真实性与生活真实性之间所存在的辩证关系。

二、个体感受的独特性

每个人的审美体验必然具有与自身性格和气质相关联的个体独特性。如同样面对江河水流的景象,处于不同历史际遇的人可能产生不同的联想和意象。如苏轼(1037—1101)的《念奴娇·赤壁怀古》,"大江东去,浪淘尽,千古风流人物。故垒西边,人道是三国周郎赤壁",这是面对历史的一种气贯长虹的感兴,它体现了诗人气宇轩昂的内心世界,昭

[1] 席勒:《美育书简》,徐恒醇译,社会科学文献出版社,2016年,第210页。
[2] 马克思:《1844年经济学哲学手稿》,第78页。
[3] 杜夫海纳:《美学与哲学》,第31页。

示着自己对历史的洞悉。然而南唐后主李煜（937—978）的《虞美人》，"问君能有几多愁，恰似一江春水向东流"，却是亡国之君满怀愁苦忧愤的千古绝唱。

三、人类的自我意识

任何成功的艺术作品，它所反映和表现的绝不是孤立的个人命运，而是通过个体与人类共同体（即类）的关联，成为人类自我意识的有机组成部分。即使像李煜这样的亡国之君，他在成为阶下囚之后所写的诗词，在表达了其个人真情实感的同时，也表现了他的家庭、社会阶层衰败的历史命运，由此构成了人类自我意识的有机组成部分。

思考题

1. 为何说审美活动是活动与静观的统一和感受性与创造性的互动？
2. 为何说审美是感性与理性的交融？
3. 为何说审美是经验性与超越性的交融？
4. 审美如何体现出个体感受的独特性与人类自我意识的互动？

第八章 | Chapter 8

审美范畴的关联

在理论研究中，通常将事物分解为现象和本质，现象是指事物的外在表现，本质是指事物的内在联系和性质。概念则是对事物本质的一种概括反映。范畴是指核心概念，正如列宁所说："范畴是概念之网上的结点。"审美范畴是美学对审美现象中不同特质概括出的一些核心概念。这些范畴所反映的是一些审美价值而非实体性存在，如美、丑、崇高、荒诞、悲、喜、滑稽、幽默等。

第一节　美和丑

一、美的现象考察

当人看到小桥流水、花团锦簇、渔舟唱晚或林木葱郁时，会油然而生一种美感。

自古以来，人们就探讨着美与丑的问题。古希腊哲学家柏拉图在《大希庇阿斯篇》中，以苏格拉底与希庇阿斯对话的形式探讨了"什么是美"这一问题。在谈到什么是美时，希庇阿斯说美就是一位漂亮的小姐。苏格拉底则指出，他问的是什么是美，而不是什么是美的，因为赫拉克利特说过，最美的猴子比起人来还是丑。这说明美丑是一个相比较而存在的概

念，它具有相对性。那么是什么使各种东西变美的呢？是黄金吗？一个金汤匙和一个木汤匙，哪个更美呢？木汤匙更适用，显得更美，那么恰当是美本身吗？也不是。在一系列的追问中，美是有益的、有用的、是视听觉的快感都被一一否定了。美与善既然不同，善就不能是美。最后应了一个谚语："美是难的。"[1]

柏拉图指出，美的事物不等于美本身，这是在事物的现象和本质之间作出区分。作为一个观念论者（即唯心主义者），他将精神世界作为现实世界的根源，提出了理式说，认为理式世界是第一性的，而现实世界只是理式世界的摹本。以床为例，他认为首先有床的理式（即观念），然后才有木匠制作的床，而画家画的床则是"摹本的摹本"。所以他说："美的东西所以美，仅仅由于美本身出现在它上面，或者它分有了美本身，或者由于美本身和它相结合。"[2] 这就是柏拉图关于美的"理式说"和"分有说"。

在西方美学中，对美的最早的探索开始于毕达哥拉斯学派。他们的主要观点是美在和谐，"和谐是杂多的统一，不协调因素的协调。"[3] 他们认为和谐来自秩序，秩序来自比例，而比例依据量度。

欧洲中世纪对美学研究作出最大贡献的是托马斯·阿奎那（T. Aquinas, 1225—1274）。他否定了柏拉图的"理式说"，在亚里士多德"四因说"（即质料、形式、目的和动力）的基础上强调了形式因，认为美属于形式因的范畴。在《神学大全》中阿奎那指出："美与善在一个事物中基本

[1] 柏拉图：《文艺对话集》，朱光潜译，人民文学出版社，1980年，第178页。

[2] 参见汝信主编：《西方美学史》第1卷，凌继尧、徐恒醇著，中国社会科学出版社，2005年，第106页。

[3] 参见北京大学哲学系美学教研室编：《西方美学家论美和美感》，商务印书馆，1980年，第14页。

上是相同的，因为它们基于同一种东西——形式。这就是为什么善被称赞为美的原因。但是它们在逻辑上却是不同的，因为善实际上是与欲求相关，它具有目的因的一面。另一方面，美与认知能力相关，因为对于美的事物人们看见它就会产生愉悦，所以美由适当的比例组成……"[1] 在这里，他指出了美与善的关联和区别，同时把美看作理智的对象，因此美与真也相关联。他提出美的构成三要素是整一或完善、比例或和谐，以及明晰。同时他又把它们作为"圣父、圣子和圣灵"三位一体的论证，并说明美是以其外观给人带来愉悦的事物。

二、美的本质界定

德国古典哲学的研究，使美学研究从现象深入到事物的本质，对美有了更深层次的理解。康德在《判断力批判》中指出："美，它的判定只以单纯形式的合目的性，即无目的的合目的性为根据。"[2] 在这一规定背后，他不自觉地暗示了美的本质与人的本质的关系。也就是说，人的这种形式感是在人的有意识、有目的的社会活动中逐渐形成的。他同时指出，美的欣赏的愉悦是唯一的无利害关系的、自由的愉悦；它不凭借概念，而具有必然性。在这里，他以无目的的合目的性把美与善区别了开来，因为善涉及目的的概念。

真正洞察到美的本质的全部奥秘的是马克思。在《1844年经济学哲学手稿》中，他明确地提出"劳动创造了美"。也就是说，美是人的本质力量的对象化。这是从实践唯物主义的观点对美的本质的揭示。

[1] 参见汝信主编：《西方美学史》第1卷，第619页。
[2] 康德：《判断力批判》上册，第64页。

"只是由于属人的本质，客观地展开的丰富性，主体的、属人的感性的丰富性，即感受音乐的耳朵、感受形式美的眼睛，简言之，那些能感受人的快乐和确证自己是属人的本质力量的感觉，才或者发展起来，或者产生出来。"[1]这就是说，人的社会实践使人的本质力量在客观世界中通过对象化的形式得以展开，而人的感觉正是在这一过程中与人的本质和自然本质的全部丰富性相对应地发展起来（即合规律性与合目的性的统一体现了人的自由）。这就是美感，它能感受人的快乐，同时也是对自身本质力量的一种确证，我们可以从物质材料和建筑的美中体验到这一点。

图8-1表现了石材的质地之美。意大利美学家艾柯指出，当代美学反对克罗齐的"直觉即表现"的主张，重新评价物质材料的价值。那种只发生于精神深处而与具体物质毫无联系的创造，只是苍白的影子。美、真理、创造与发明不只存在于精神之中，它们必须进入我们的物质世

图8-1 石材的质地之美，凝重与丰富感的交融

[1] 马克思：《1844年经济学哲学手稿》，刘丕坤译，人民出版社，1979年，第79页。

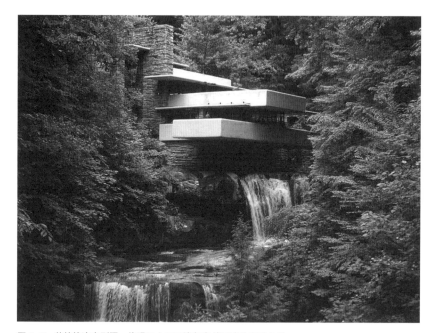

图 8-2　赖特的流水别墅，体现了人工环境与自然环境的交融之美

界。图8-2所示为赖特的流水别墅，表现了人工环境与自然环境的交融之美。当代人们更加重视人与自然的和谐，因此更加强调生态美的创造。

三、中国传统文化对美的论述

在中国古代美学思想中，儒家偏重于"美善相从"的观点。孔子说："里仁为美。"（《论语·里仁》）其意思是说与有仁德的人相处，是美好的。孟子（前390—前420）说："充实之谓美，充实而有光辉之谓大。"（《孟子·尽心下》）这就是说充满德行的人就是美的，而这种德行表现出光彩，那就是伟人了。而墨子（约前480—前420）则从小生产者的切身利害提出了生存与享受之间的先后关系。他指出："食必常饱，然后求美；衣必常暖，然后求丽；居必常安，然后求乐。"

《老子》又名《道德经》，是春秋末期重要的哲学著作，它以道、德的观念构成完整的哲学体系。老子对美和艺术持有某种否定态度，在美学思想上提出"见素抱朴""为腹不为目"。同时，从辩证法思想提出有无相生、虚实互补、事物间的相互转化依存关系等。他指出"天下皆知美之为美，斯恶已"，就是说，天下都知道美之所以为美，丑的观念也就产生了；"信言不美，美言不信"，就是说，真实的言辞不华美，华美的言词不真实；"三十辐共一毂，当其无，有车之用。埏埴以为器，当其无，有器之用。……故有之以为利，无之以为用"，就是说，有了车毂和陶土器具中空的地方，才有车和器皿的效用。所以，"有"给人提供的便利，却是"无"在那里发挥作用。这是实体与空间关系的辩证法，有无相生提供了虚实互补的作用。这对空间造型设计具有重大意义。

四、丑作为对美的否定

与美相对立的概念便是丑。如果把美概括为以下四点，即①形象上给人愉悦，②在物的尺度上完善，③内容与形式的统一，④符合人的尺度；那么丑就构成它们的反面，即①形象上可憎、令人厌恶，②在物的尺度上失谐、畸形，③内容与形式之间不统一，④与人的尺度相悖。图8-3所示为法国野兽派画家卢奥所绘的《镜前裸

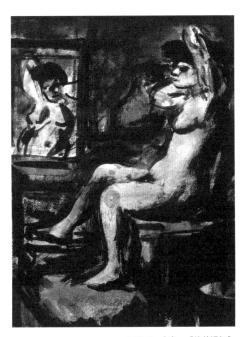

图8-3 卢奥，《镜前裸妇》

妇》，在一些人看来，此画揭露了资本主义社会腐朽和丑陋的一面。画家以强烈的憎恶心情来抨击社会道德的败坏，画面色彩阴暗，妓女的形体毫无美感，令人厌恶。

在希腊古典时期，丑是作为美的衬托出现的，正如德国文艺评论家莱辛（G. E. Lessing, 1729—1781）所说，美就是古代艺术家的法律——他们在表现痛苦时避免丑，即使写到丑，也只能是美的衬托，丑的存在是为了更好地突出美。如古希腊雕塑《拉奥孔》（图8-4），它是希腊化时期罗德岛三位艺术家共同创作的雕塑。其题材取自希腊神话传说。特洛伊城的阿波罗神庙祭司拉奥孔曾警告他的同胞不要上希腊人的当。他的话触怒了支持希腊人的雅典娜女神，于是女神派两条巨蛇把拉奥孔父子三人缠死。临死前拉奥孔在挣扎中流露的是一种悲天悯人的神情，而不是面目扭曲的丑。

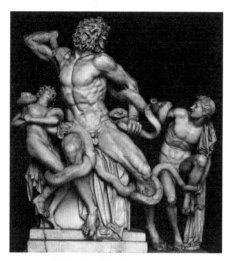

图8-4 《拉奥孔》，古希腊雕塑

西方近代以来，丑才作为独立的审美对象而出现。德国美学家罗森克兰茨（W. Rosenkrantz, 1821—1874）在《丑的美学》中指出："如果艺术不想用片面的方式表现理念，它就不能抛开丑"，"基督教是要劝人们认识罪恶的根源并从根本上加以克服。因此，丑终于也随着基督教在原则上被引进到艺术世界中来"。[1]

[1] 引自鲍桑葵：《美学史》，张今译，商务印书馆，1997年，第517页。

美丑具有相对性，总是相比较而存在的。雨果在《巴黎圣母院》中，塑造了一个外形丑陋但心地善良的敲钟人形象，以此与外形美好而心灵丑恶的卫队长、主教等形成鲜明对照。《淮南子·说山训》中也指出，"嫫母有所美，西施有所丑"。这便是从内心与外貌的区别来谈论美丑了。

第二节 悲剧、崇高和荒诞

一、悲剧

作为戏剧形态的悲剧在古希腊获得了充分的发展。它以戏剧冲突所造成的牺牲和不幸，引发人们的悲痛和反思。古希腊的悲剧一般属于命运悲剧，如索福克勒斯的《俄狄浦斯王》。欧洲文艺复兴时期产生了性格悲剧，如莎士比亚的《奥赛罗》《麦克白》《李尔王》等，是由人物性格的缺陷和局限性造成的悲剧。20世纪时则出现了社会悲剧，反映了人们日常生活中作为社会存在的荒谬性所造成的悲剧，如萨特的《墙》《间隔》等。悲剧的审美快感来自反思所引发的心灵净化和陶冶作用。

作为审美范畴的悲剧是把包含有冲突和不幸而引发的人生探询事件作为审美对象。这种悲剧的本质，正如恩格斯所指出的那样，是"历史的必然要求和这个要求在实际上不可能实现之间"的冲突。[1] 鲁迅说悲剧是把有价值的东西毁灭给人看。在悲剧冲突之中往往连带出崇高的范

[1] 恩格斯：《致斐·拉萨尔》，见《马克思恩格斯：论艺术》第1卷，中国社会科学出版社，1982年版，第30页。

畴，这是人在面对外来压迫和人生挫折时奋起而激发的主体能动性。在悲剧性事件中，为正义而牺牲的人体现的正是一种崇高的品质。

二、崇高

最早提出崇高范畴的是古罗马修辞家朗吉弩斯（C. Longinus，213—273），其著有《论崇高》，指出"崇高是伟大心灵的回声"。18世纪，英国学者博克（E. Burke, 1729—1797）在《论崇高与美》中指出："崇高的对象的体积是巨大的，而美的对象则比较小；美必须是平滑光亮的，而伟大的东西则是凹凸不平和奔放不羁的；美必须避开直线条，然而又必须缓慢地偏离直线，而伟大的东西则必须是阴暗朦胧的；美必须是轻巧而矫柔的，而伟大的东西则必须是坚实的，甚至是笨重的。它们确实是性质十分不同的观念，后者以痛感为基础，前者则以快感为基础。"[1] 崇高感是人在面对庞大而强势的对象时，由于恐惧而造成的痛感，是这一冲突激发人超越和战胜对象所产生的快感。康德在《判断力批判》一书中，将崇高划分为数学的崇高和力学的崇高，前者体积无比巨大，后者则以力量的绝对强悍为特征，如高山大海、电闪雷鸣、狂风肆虐、滔滔洪流。面对它们时所产生的昂扬激情是在巨大威力所造成的痛感中形成的，所以它不同于壮美。

汝信先生在谈到仰视四千多年前建成的埃及金字塔（图8-5）的感受时说，这种震撼所引起的崇高感首先在于它是人的力量的象征，其本身凝结着难以想象的大量人类劳动。在庞大的金字塔面前，人会感到作为人的骄傲和自豪，以及卑微。其次，金字塔也表现了人企图超越自身而作的最初的努力，即对永恒性的追求。最后，金字塔还体现出特有的巨

[1] 北京大学哲学系美学教研室编：《西方美学论美和美感》，第123页。

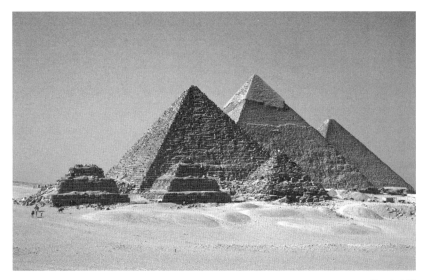

图 8-5　埃及金字塔

大历史感,让人想起人类悠久的文明,它本身就代表着历史,像里程碑一样标志着人类漫长历史的一个时代。[1]

三、荒诞

荒诞从属于悲剧的范畴类型,因为它是对人的一种否定,体现了与悲剧相似的逻辑结构。法国存在主义作家加缪(A. Camus, 1913—1960)指出,荒谬是指世界的不合理性与人的心灵深处追求明晰之间的冲突,源于对生命意义的追问。荒诞是面对悖理的现实既无可奈何又无法抗争时的感受,表现了人的存在的无意义和荒诞性,这是一种更深沉的悲。例如在黑色幽默的代表作《第22条军规》中,第22条军规无所不在地统治着皮亚诺扎岛上空军人员的生活。按这些军规,精神失常者可以提出

[1] 汝信:《美的找寻》,中国社会科学出版社,2008年,第7页。

申请不完成飞行任务而回国,但提出申请就说明其不是精神失常者,所以还是必须执行飞行任务;按这些军规,空军军官执行满40次飞行任务就可以回国,但又是按这些军规,无论何时都得执行司令官的命令,司令官会叫你继续飞行;军人说按这些军规把妇女赶出住所,但不给宣读这22条军规,因为不宣读是按法律规定的,而法律又是按这22条军规定的。[1]姜昆的相声《如此照相》便是对类似荒诞性的揭示。

第三节 喜剧、滑稽和幽默

一、喜剧

古希腊剧作家阿里斯托芬(Aristophanse,约前446—前385)写有四十多部喜剧,现存《骑士》《蛙》《财神》等十一部。恩格斯称他是"有强烈倾向的诗人"。其喜剧形式自由奔放、语言机智锋利,被称为"喜剧之父"。观看喜剧会使人捧腹大笑,对丑陋和愚蠢现象的嘲弄和讽刺令人反思,发人警醒。亚里士多德在《诗学》中说:"喜剧是对比较坏的人的模仿,然而'坏'不是指一种恶,而是针对丑而言。"特里西诺(G. Trissino)在《诗学·论喜剧》中指出:"喜剧通过嘲笑和非难卑鄙龌龊的事情以教育他人……我们只需知道,喜剧是对邪行败德的模拟,但并不模拟极端的恶行,而仅仅模拟丑态的、令人发笑的事情,那就是既无痛苦又非致命的缺点。"[2]

审美范畴的喜剧是对失去根据的丑的嘲弄,它体现了审美主体在精

[1] 见张法:《美学导论》,中国人民大学出版社,2004年,第123页。
[2] 转引自张法主编:《美学读本》,中国人民大学出版社,2008年,第183页。

神上压倒客体的优越感。鲁迅的《阿Q正传》便带有喜剧性，它使人在审丑的心灵批判中达到自省的目的。有人问果戈里（N. V. Gogol, 1809—1852），在喜剧《钦差大臣》中有正面人物吗？作者说，剧中的正面人物就是观众的笑。

二、滑稽

滑稽是具有喜剧性的审美范畴。亚里士多德说，滑稽是不引起伤害的丑。它可以把丑当作美来炫耀，或者是偏离生活的常态、突破正常的尺度，以及某种关系的错位。如马戏团中丑角的表演便产生滑稽感；一位演说家在激昂慷慨的演说中突然打个喷嚏，虽然是不由自主的，但这种偏离仍会产生滑稽感。侯宝林在相声《醉酒》中说，两个醉汉打赌，谁能沿着手电筒的光柱爬上去，其中一个说："我能爬上去。但是我担心，我爬上去之后你一关电门，我不是掉下来了么！"这便体现了偏离常态和思维错位的乐趣，令人捧腹。当动物的某些举止动作被当作人的来看待时，也会产生滑稽感。

三、幽默

幽默也是喜剧性的范畴。它是人理智、巧妙地把握悖理现象，并通过智慧化解矛盾和冲突的行为特征。例如，常言道"丑媳妇不怕见公婆"，这是以自嘲的方式表达的自信，给人一种幽默感。相传在外国记者招待会上，西方有记者挑衅般地问周恩来总理，为什么中国人走路是低着头，而西方人走路却抬着头时，周恩来回答说："这是因为我们走的是上坡路，只能低头走，而西方人走的是下坡路，所以要抬着头走。"他以其超凡的智慧转变话题意旨（即借话反说），对外国记者给以回击，从而既不失礼貌，又压倒了对方的气势。

幽默是人际交往中化解矛盾的有效工具，也是人的智慧的一种体现。它可以通过以下方法实现：①自嘲，②顺水推舟、以自圆其说，③借话反说，④一语双关，⑤借题发挥。

思考题

1. 为什么说美的本质与人的本质相关联？
2. 从现象层面说明美丑的区别及其相对性。
3. 什么是悲剧，崇高为什么属于悲剧范畴？
4. 什么是喜剧，滑稽与幽默区别何在？

第九章 | Chapter 9
审美对象的不同形态

第一节 自然美

在原始人面前,强大的自然力是恐怖的。烈日如焚、暗夜如漆、电闪雷鸣、风狂雨暴,人们既不知其所以然,又难以抗拒。正如马克思和恩格斯所说:"自然界起初是作为一种完全异己的、有无限威力的和不可制服的力量与人们相对立的,人们同它的关系完全像动物同它的关系一样,人们就像牲畜一样服从它的权力。"[1] 随着农业耕作的出现,人们观察和利用自然的能力逐步提高。这时人们才把自然界逐步变为自己的无机的身体,在一定程度上取得了人与自然的和谐关系。这是对自然界采取审美态度的前提。在春秋战国时代,孔子提出了"智者乐水,仁者乐山"(《论语·雍也》)的感兴,用人格化的观点把山水与人的品德和精神气质相比拟。庄子则开始言说"百川灌河"之美和"山林皋壤"之乐。

到魏晋南北朝(220—589)时,山川景物成为独立的审美对象,欣赏自然之美成了人们自觉的需要,这种审美意识物化为山水诗和山水画。以谢灵运为代表的山水诗人把田园情趣扩大到对自然山水的热爱。正如

[1] 马克思、恩格斯:《德意志意识形态》,见《马克思恩格斯全集》第3卷,中共中央著作编译局编译,人民出版社,1979年,第35页。

著名文艺理论家刘勰在《文心雕龙》中提道:"窥情风景之上,钻貌草木之中。"陶渊明(约352—427)诗曰:"采菊东篱下,悠然见南山。"

西方对自然界的审美意识在中世纪时受到基督教的压制,到文艺复兴前后,人们才自觉地观赏大自然。意大利学者佩托拉克(F. Petrarca)是文献记述中第一次为登山而登山的观赏者,他到达山顶后翻开随身携带的奥古斯丁的《忏悔录》读道:"人们欣赏高山大海,日月运行会忘掉自己。"由此而无限感慨。

一、形态特征

1. 物质性

自然物包括有机体(动物、植被等)和无机体(沙、石、水、气等),由此可分为软质景观(植被及水流等)和硬质景观(岩石及山岳等)。因此,山水城市或依山傍水的城市具有丰富多样的自然景观。

2. 时空特性

自然界会随着季节的变化以及不同纬度的气候条件呈现不同的景观,正如北宋画家郭熙《山水训》所云:"春山淡冶而如笑,夏山苍翠而欲滴,秋山明净而如妆,冬山惨淡而如睡。"在空间的延展中,自然界也呈现不同的形态。如苏轼《题西林壁》所言:"横看成岭侧成峰,远近高低各不同。不识庐山真面目,只缘身在此山中。"

3. 静态与动态

山体是一种静态景观,不同地域的山体会因其自然条件和人文历史的差异呈现不同的风格特色,如"泰岱之雄伟,华岳之险峻,峨嵋天下秀,黄山天下奇"。水流则是一种动态景观,刘禹锡(772—842)所作《浪淘沙九首》云:"九曲黄河万里沙,浪淘风簸自天涯。如今直上银河去,同到牵牛织女家。"

4. 以形取胜

自然景观也是内容与形式的统一体，但是为什么在对自然界的审美中，人们却总突出其形式特征呢？这是因为审美主体处于不同心态时，会赋予自然景物不同的情绪色彩。正如人在心情欢愉时"山河含笑"，而在心情悲戚时却"云愁月惨"。苏轼《水龙吟》曰："细看来，不是杨花点点，是离人泪。"这就是说在离别的心情中，连杨花、柳絮也会被人当作泪花。

二、审美效应

1. 山水相依的乡土情怀。人们对家乡和故土的思念，都是和家乡的山山水水、一草一木相关联的。相似的自然风貌会唤起人们对于家乡的怀念，正可谓"乔木展旧国之思，行云有故山之恋"（刘禹锡《谢裴相公启》）。

2. 葱郁的林木可以调节情绪。在植被茂密的树林中人们会放松心情，获得一种安详感。大量负氧离子会改善呼吸和血液循环，使人心畅神怡。

3. 植物的生命力可以激发人的活力。正如白居易（772—846）《赋得古原草送别》所云："离离原上草，一岁一枯荣。野火烧不尽，春风吹又生。"这"离离"便是形容青草茂盛的样子，即使草原被大火吞噬，来年仍会重新萌芽生长，显示出旺盛、顽强的生命力。

4. 自然景观以壮阔幽深而富有境界感。杜甫（712—770）在《望岳》中表达了登上泰山的感受："会当凌绝顶，一览众山小。"由此可见，居高临下的空间感受可以转化为精神境界的体验。同样，海纳百川、有容乃大也是一种境界。

三、本体论原理

自然界是人们生存的物质依托,当人与自然具有了一定的和谐关系时,人们便会从审美的态度去观照自然。不论是人类改造过的自然,还是人类尚未接触过的自然,都可以成为审美的对象。自然所具有的审美特性,当然是来自人的社会实践所形成的文化心理和感受能力与客观自然物之间相互作用的结果,离开人便没有自然界的美(审美价值)。

此外,自然界是"全美"的吗?自然界不存在丑,这种观点显然是不符合辩证法的。因为自然界是矛盾运动的产物,它有形成和发展的过程。以自然界中的动植物为例,它们的生存和发展都受自然条件的制约,并且存在彼此之间的生存竞争。因此在不利的自然条件下,营养的缺乏、病虫害的侵扰都会造成动植物的畸形、伤残等,这种畸形和伤残的形态只能是丑。当然,美丑是相对而言的,当把太湖石的丑作为美看待时,也可以把与环境不相协调的土石看作丑。

第二节 社会美、人格美

一、形态特征

社会是在一定的自然条件和物质生产的基础上形成的人类生活共同体。把现实的社会生活作为人的审美对象,由此可以展现出它的审美价值。社会美主要表现在社会生产过程、社会生活方式和各种社会斗争中。它是以社会环境的氛围、劳动和生活过程的节奏和韵律,以及活动成果的感染力而引人关注的。

德国诗人海涅(H. Heine, 1797—1856)第一次到伦敦时,特意在街头驻足游览了一番,颇有感触地说,这样直接观察人生比阅读古希腊哲学

还有价值。正如李泽厚先生所说："社会美首先存在于、出现于、显示于各种活生生的、艰难困苦的、百折不挠的人对自然的征服和改造历程，以及其他方面（如革命斗争）的社会生活过程之中。崇高、壮美、滑稽、悲剧便是这种矛盾统一的各种不同的具体形态。"[1]它既可以体现在动态过程中，也可以体现在静态的建设成果上。对长江大桥的欣赏可以感受到一种具有社会目的性的内容。在这里，直接看到的是合目的性，但它之所以能建成又是符合规律性的结果。

社会是由不同的人组成的。人类的美包括两方面内容，一方面是人体美，另一方面是人格美。人体美虽然带有自然美的性质，但它仍与人的气质和文化修养有一定的联系。因此人体美也被认为涉及"天姿""风韵"和"内才"。人格美则体现在人的精神方面，它涉及：①个性和自我意识。②自身的知识水平和能力。③人的社会关系和交往的丰富性。初次与人见面，带有人体审美的意味，为了熟悉一个人，你必须端详他的容貌和体态特征；经常接触的人，则是靠人格魅力取得尊重和爱戴。

二、审美效应

社会美是审美教育的核心。高尔基说，美化人、赞美人是非常有益的，它可以提高人的自尊心，有助于树立人对自己的创造力的信心。此外，赞美人是因为一切美好的、有社会价值的事物，都是由人的力量、靠人的意志创造出来的。

社会美也是一种现实的生活之美，它使人热爱社会、热爱生活，激发人们为社会做出贡献。

[1] 李泽厚：《美学四讲》，第76页。

三、本体论原理

一种社会生活要具有审美价值，它应该体现出"大势所趋"和"人心所向"。所谓"大势所趋"，是指社会生活的主流应体现时代精神和历史发展趋势；"人心所向"则表现出社会生活的凝聚力和亲和力，使人们发自内心地表露出向往之情。这体现了历史唯物主义的基本原理，就是说，社会发展的历史是人民群众实践活动的历史，人民群众是历史的创造者。

第三节　艺术美

我们说，艺术作品作为一种精神生产，具有双重性。一方面它是对现实生活的反映；另一方面它又是艺术家审美创造的产物，融铸了艺术家的精神个性。艺术经历了漫长的发展过程。在众多不同门类的艺术中，手工艺结合了艺术与手工制作技术，自古以来都属于实用艺术的范畴。中国传统文化中有大量关于工艺制作和审美的著作，成为我国丰富的文化遗产。

一、形态特征

1. 物质媒介。艺术美是通过同质媒介客观化、物态化地表现出来，从而成为独立存在的艺术品。所谓"同质媒介"是指所用的媒介物与艺术类型具有同一种性质，主要存在于视觉或听觉范围内，如音乐通过音响作用于听觉，绘画通过色彩作用于视觉。

2. 形象性。艺术品都是以感性直观的形象呈现于欣赏主体面前的，正是通过这种形象性，艺术美为人所认知并激发情感反应。

3. 艺术的真实不同于生活真实。艺术是现实性与假定性（虚拟性）的统一。与现实生活相比，要求艺术的情节要合理，即符合现实的生活逻辑。在艺术作品中，人物虽可以虚构，但要求形象感人和细节真实。因此，艺术美所唤起和激发的情感与生活中的情感是不同的。在生活中，情感的产生都有其真实的客观基础，并且与行为意向直接相关联；而在欣赏艺术品时，审美情感只停留在单纯的认知和体验上，并伴随着一种精神的愉悦。

二、社会效应

1. 文化娱乐、审美鉴赏作用。对艺术美的欣赏是人们休闲生活的重要内容，它不仅可以调剂人们的生活，而且可以提高人们的审美情趣和鉴赏力，从而丰富人们的文化生活。

2. 加深对社会生活的认识和理解。艺术总是反映社会生活和人的内心世界，所以艺术可以帮助人们扩大生活视野、深化对世界和人的理解。

3. 艺术是审美教育的重要手段。艺术美可以发挥寓教于乐的功能，通过参与各种艺术活动促进人的全面发展，促进感受力与创造力的提高和精神境界的升华。

4. 艺术品作为物化的成果，成为历史的记忆。它以个性化的艺术美表达方式呈现不同时代人们的心声，并形象地再现了历史上不同时期的生活场景。

三、**本体论原理**

艺术美是精神生活的产物，是一种社会意识形态。任何社会意识都只能是对社会存在的反映。同时，艺术美又是艺术家的审美创造，必然带有

艺术家的个性和情感色彩。所以，艺术美总是社会生活的再现与艺术家个性和情感表现的统一。这种反映和再现不是机械地模仿，而是对现实生活的提炼、加工和改造。同时，艺术真实与生活真实不同。因为艺术可以虚构，而这种虚构是以现实为基础的，并通过概括和提炼创造出典型性的人物和环境，从而更深刻地把握现实的本质。所以艺术美是现实性与假定性的统一。

第四节　科学美

一、形态特征

科学是探索世界的运动规律和内在结构的知识体系，它从现象的观察开始，进入到理论研究中，并以抽象的理性观念和数学模型来表达研究成果。那么科学中有美吗？早在近代科学形成过程中，开普勒（J. Kepler, 1571—1630）就认为"数学是美的原型"。牛顿在《自然哲学的数学原理》一书中也认为，自然哲学的任务不仅是分析宇宙的结构，而且要揭示我们在宇宙中看到的一切秩序和美从何而来。

众所周知，科学研究具有非拟人化的特点，它要排除个体的情感因素对实验和观测结果的影响。科学符号也不是人的情感的表现，它具有客观反映现实的特点。所以说，科学的美不在于科学自身的表现。它的形象本身是冷峻的，但是它却具有合规律、合目的性的特征。例如公式 $a^2-b^2=(a+b)(a-b)$，它的简洁性和对称性，可以唤起人们的美感。

科学是人的精神活动的产物，它是对外在世界的科学反映。克罗齐说："艺术与科学既不同而又互相关联，它们在审美的方面交

会。"[1] 英国哲学家罗素（B. Russull, 1872—1970）也说："如果正确地看数学，它不但拥有真理，而且也拥有至高的美。正像雕刻的美，是一种冷而严肃的美。"[2]

二、本体论原理

科学美是从哪里来的呢？这是个令人费解的问题。我们沿着科学产生的根源来探讨。首先，科学美与自然美具有根源上的联系，可以说科学美是自然美的一种折射。正如海森堡（W. Heisenberg, 1901—1976）所说："自然美也反映在自然科学的美之中。"这就是说，因为自然界本身是有规律的，自然科学所反映的正是自然的这种合规律性的特点。另一方面，科学又是人的思想的创造物，人在构建科学原理时要使科学的表述既符合自然界本身的规律，又要适应于人的理解和把握，这就体现了科学理论自身的合目的性特征。例如，在数学研究中所创造的"通用理想数论"，便是数学家从审美理想出发，在数学研究中引入理想数和理想因子而确立的。[3]

正是科学理论的这种合规律性与合目的性特征，体现了人在认识世界方面所取得的成果和自由，才使科学具有了美的价值。科学美是当代科学共同体所一致确认的观点。

[1] 克罗齐：《美学原理·美学纲要》，朱光潜译，外国文学出版社，1983年，第32页。
[2] 罗素：《我的哲学发展》，商务印书馆，温锡增译，1982年，第193页。
[3] 参见徐恒醇：《科学美的形态特征和范畴界定》，载《哲学研究》，1998年第3期，第42—47页。

第五节　技术美

一、形态特征

技术的概念也是一个历史范畴。在古代时技艺不分，技术是人们制作物品的技巧。在当时，技术是建立在生产的直接经验和人的直观感受的基础上的，对于尺度关系、比例、节奏的把握成为提高劳动技巧和改进技术的核心。这种手工技巧对人具有感性适应性。而在现代，科学实验向技术的转化使科学与技术相互渗透并结合起来，而在生产中用机器操作代替手工操作，使技术具有了理性化特征。任何实用产品都是工业技术生产的产物。

当代的工业产品，既是设计的产物也是技术的产物，科技基础构成了工业生产的前提。纯粹的技术形态，是依据物质的自然规律构成的，用以发挥其特定的技术效能。它并不过多地考虑人的感性适应性。而具有技术美的工业产品，则必须考虑人的感性适应性。

技术美可以表现为两种形态。其一是技术美。如埃菲尔铁塔，由钢材建成，高300米，塔身带有三个平台，具有良好的抗风性能，可供1万人同时登塔参观。铁塔实现了"向外看"与"被看"之间的有效循环——登上铁塔可以俯瞰巴黎，铁塔本身在巴黎市区又成了观赏的景点，变为巴黎的象征。铁塔在设计时把纯粹的技术能力用于当时的建筑艺术，体现了合规律性与合目的性的统一（图9-1）。

其二是功能美。一个产品的美，应充分表现出其功能目的性。沙发的功能美，不仅是人在使用中坐着很舒适，而且是在直接的审美观照中，其形式的表现性也体现出宜人的特点。在古代桥梁设计中，赵州桥堪称功能美的典范（图9-2）。它建于隋开皇大业年间（590—608），位于河北省。其为单孔石拱桥，两侧各有两个拱形洞，既减轻了桥的重

第九章 审美对象的不同形态 | 117

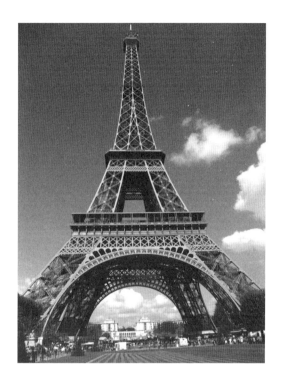

图 9-1 埃菲尔铁塔正面仰视图

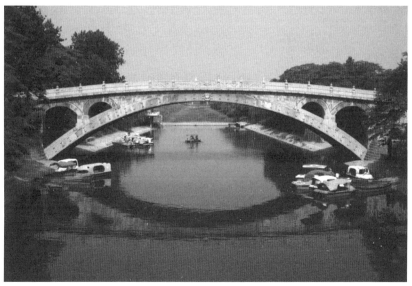

图 9-2 古代石拱桥的典范——赵州桥

量，又可供排泄洪水。在1500年前建成这样宽敞而平坦的石桥，使两岸之间的交通运输畅通无阻，令人惊叹。

二、本体论原理

技术美是人通过科技手段创造的物质产品给人的审美体验，它将合规律性的结构设计纳入人的目的性的轨道，从而实现了合规律性与合目的性的统一，由此体现了人所取得的精神自由。它是一种实体的美，构成人们现实生活的内容，展示出工业技术的魅力。

技术美可以表现为两种形态：其一，技术美是技术产品所表现的审美价值。它以技术的精湛和灵巧给人以美的感受，它在呈现出自然规律的必然性和深刻性的同时，使人体验到征服自然所取得的自由。其二，功能美则是从功能目的性的角度对技术或物质产品的审美观照。它体现了产品在自身构成和与人的关系上的和谐统一，由此使人从对象意识转化为人的自我意识。

第六节　生态美

一、形态特征

当人把审美的目光转向自身的生态过程，便可以从时间的流转中获得一种人与自然交融的生命体验。《周易·系辞上》曰："生生之谓易。"生命在新陈代谢中不断获得新生，同时在文化创造中不断丰富意义内涵。节奏贯穿于人生命活动的全过程，如春华秋实的季节更替和日出日落的昼夜轮回，这些自然节律呈现的画面也会令人产生对于生态美的感悟。生态美还表现在自然环境对人的精神境界的影响和提升上。如元代

僧人惠凯《金山》一诗所云："隔岸山横紫翠深，倚栏一望涤烦襟。"山青水碧、满目清幽，这种自然环境荡涤了人的世俗纷扰，给人一种了无牵挂的情怀，可谓境清心也清。这种景象便具有生态美的意味。

二、本体论原理

"生态学"一词，是由希腊语Oicos（房子、住所）派生而来，最早出现在德语中，为Oekologie，英语为Ecology。1886年德国生物学家海克尔（E. H. Haeckel, 1834—1919）在《有机体普通形态学》一书中提出："我们把生态学理解为关于有机体与周围环境关系的全部科学，可以进一步把其全部生存条件考虑在内。"[1] 这就是说，生态学是作为研究生物与环境关系的科学出现的，随着这一学科的发展，现代生态学逐步把人与自然环境的关系放在了研究的中心。

现代生态学告诉我们，大自然是人类生存的家园。人类的生态系统便是在一定时空范围内由生物群落及其环境组成的整体。这一生物群落包括植物、动物和微生物，各成员间借助能量流动、物质循环和信息传递而相互联系、相互影响和相互依存，从而形成有组织和自我调节功能的复合体。

人类作为生物圈内的一员，生活在地球生态系统中。阳光、大气、水体、土壤和各种无机物质等非生物环境作为生物生存的场所和物质成分，构成了生命的支持系统。绿色植物等自养生物通过光合作用可以制造有机物，成为生物圈中的生产者。各种动物以及人类只能直接或间接地以植物为食来获得能量，成为生物圈中的消费者。而微生物可将动植物的残余机体分解为无机物使其回归非生物环境，以完成物质循环过

[1] 转引自R. 米勒：《生态心理学引论》，奥普拉登Leske and Budrich出版社，1986年，第2页。

程，成为生物圈中的分解者。

　　生命活动是依靠能量来维持的，这一能量的流动是单一方向的。太阳的光能进入生态系统，被绿色植物转化为化学能，存贮在分子中。各种生物通过食物的摄食构成物质和能量的流动和转移。不同生物之间的取食关系构成了食物链（图9-3），它是生态系统各成员间最本质的联系。食物链把生物与非生物，生产者与消费者、消费者与分解者连成一个整体。

　　整个生态系统是开放的，其能量和物质处于不断地输入和输出状态。当各个成员和要素之间维持稳定状态时，生态系统便处于平衡中。生态平衡是生态系统长期进化所形成的一种动态关系，没有自然界相互联系的整体性，也就不会有生态平衡。因此，生物物种的消失、森林和环境的破坏及环境的污染，都会造成生态失衡。

图9-3　食物链示意图

人类与自然界具有不可分割的联系，人的生命与整个生态系统是相互关联的。人与自然的和谐是人类取得自身发展的前提。生物多样性和文化多样性正是保持人与整个生态系统和谐共生的重要条件。人的种群构成了社会关系，并以一定的文化形态存在。除了自然生态，还包含社会生态和文化生态。人与自然的关系总是以一定的社会和文化因素为中介并受到它们的影响。

　　审美作为人类的一种自我意识，是对人在对象世界中生存状况的一种自我观照和自我确证。生态审美便是把人自身的生态过程和生态环境作为审美对象而进行的审美观照。生态审美反映了主体与内在和外在自然的和谐统一性。生态审美意识不仅是对自身生命价值的体认，也不只是对外在自然美的发现，而且是生命的共感与欢歌。"在这里，审美不是主体情感的外化或投射，而是审美主体的心灵与审美对象生命价值的融合。它超越了审美主体对自身生命的关爱，也超越了役使自然而为我所用的价值取向的狭隘，从而使审美主体将自身与对象的生命世界和谐交融。"[1]

思考题

1. 什么是自然美？它有哪些形态特征和审美效应？
2. 社会美的审美效应有哪些？
3. 什么是艺术美，其根源在哪里？
4. 技术美包括哪两个方面？
5. 何谓生态学，什么是生态美？

[1] 徐恒醇：《生态美学》，陕西人民教育出版社，2000年，第9页。

第十章 | Chapter 10
设计与生活

第一节 设计源于生活

人们在评论世界各国的设计产品时,往往认为欧、美、日的设计各有特色,异彩纷呈。例如,北欧国家的设计表现出对使用材料和技术的独特敏感,其产品具有贴近自然和富有人情味的特点;德国的产品则构思严谨,技艺精湛,且质量优异;美国的产品注重科技内涵,注重与时俱进;日本的产品则有着以小、巧、薄、节能为特征的小型化和节能化取向。

各种设计特色的形成,其根源在哪里呢?对这一问题的回答,需要回到对设计本体论的思考。我们常说,设计是从人们的生活需要出发、为提高生活质量服务的,所以设计观源于人们的生活观。生活方式是人的生命之舟,人通过生活方式来实现自己的生活理想和生活追求。任何生活方式的实现,都要依靠设计产品提供物质依托,因此设计是实现生活方式的具体途径。时代的变迁促使生活不断发展变化,从而迫使设计不断地创新,以满足人们不断增长的物质和文化需求。可见,设计的形态特征源于人们的生活,与人们的生活方式联系密切。各个国家的设计所形成的不同特色,正是源于各国特有的生活方式。

以日本为例，作为一个岛国，由于受自然资源的限制，节约资源成为人们生存的重要前提。日本在产品设计方面经历了对西方发达国家的模仿和学习过程后，形成了符合自身特点的小型化和节能化的设计取向。以收音机和录音机为例，早在20世纪60年代，索尼（SONY）公司便首先推出了袖珍晶体管和印刷电路的收音机；1978年，索尼又设计创造了一种功能单一、便携式的盒式磁带放音机"Walkman"，即"随身听"。随身听一经问世，很快便风靡全球，格外受到年轻人的青睐。之后，索尼又推出一系列录音机、激光唱机、小型摄像机，等等。由此也推动了人们消费方式的变革，对人们生活方式产生了深刻影响。

从设计教育的要求也可以看出，设计师的培养与社会发展和科技应用有着密切关系。美国著名设计师、设计理论家帕帕奈克（V. Papanek，1925—1998）曾经指出："在现代美国，一般学科教育都向纵深方向发展，唯有工业与环境设计教育是横向交叉发展的。"[1] 这就是说，设计师为了能适应社会生活的需要，必须具有一定的自然科学和社会科学知识，如物理学、材料学、人机工程学、人类行为学、传播学、管理学、经济学、创造学、美学，以及历史学等。社会生活的科技和文化内涵越丰富，设计师的科技素养、文化敏感和观察力也就相对越强，这也是生活本身给设计师的成长提供的有利条件。

总之，人们对生活的追求与设计的取向有直接的关系，它反映了设计源于生活又促进生活发展的双向关联。

[1] 转引自席跃良主编：《艺术设计概论》，清华大学出版社，2010年，第13页。

第二节　生活方式的建构

生活方式是人生命活动的表现形式，它不仅反映衣食住行等日常生活现实，也反映人们对人生价值和生活意义的追求。它是人所从事的满足自身生存和发展所需要的全部生活内容的稳定形式和行为特征。人的生活方式以一定价值观念为引导，并受一定社会客观条件所制约。

一、自主、开放和进取的生活方式

传统的中国社会是以家庭为重心的伦理型社会，把对宗族的认同摆在至高无上的地位，依靠以家族为核心的社会关系网进行活动，以获得生活资源和社会地位，表现为一种依附型的生活取向。在新的历史时期，一方面，由于商品经济的高度发展及社会分工的不断扩大，要求每个人自主地承担起各种社会角色。另一方面，随着科技进步和文化教育的发展，个人的知识和技能不断丰富和提升，人的主体意识不断加强，个人在社会竞争中必须充分发挥自己的潜能，实现主体的自我价值。因此，自主地生活必然使生活方式呈现个性化和多样化，也使社会生活充满活力。

自主的生活方式并不会造成个体与群体社会生活的冲突。因为人的个性化和自主意识的发展是与人的高度社会化的发展分不开的。自主的生活方式以人的自主权利与社会义务的统一为前提，并以不妨碍他人的自主生活方式为条件。由此使得整体的社会生活方式呈现多样性的统一。

传统社会以自然经济为基础，以自给自足的消费生活方式为主。由于生产力水平低下和社会分工不发达，限制了人们与外界的联系和交往，人们的生产和生活按照传统经验进行简单的重复，社会生活封闭，拒斥外界一切新鲜事物。随着现代化进程的展开，世界市场和国

际一体化经济体系的形成，以及国际间政治、经济和文化交流活动的频繁，整个世界形成了开放的格局，生活方式也由封闭型向开放型转变。在社会生活中，只有不断吸纳、融合各种外来文化的积极因素，才能全面发展自己。

社会主义现代化建设极大地调动了人们的积极性和创造性，社会生活千变万化、日新月异，人们不固守常规而锐意进取，以追求更高的生活质量和更大的自我发展空间。同时，任何社会生活方式都是在特定生态环境中形成的，都体现着自己本土的传统文化、民族性格和社会心理，仍然具有本土特色。

生活方式的取向应更多地体现在增强体质、提高修养、陶冶情操、丰富精神生活上，从而使生活充满欢愉，使人生更有价值。正如德国社会心理学家弗洛姆（E. Fromm, 1900—1980）所说："消费的活动应该是一个具体的人的活动。我们的感觉，身体的需要，审美鉴赏力等都应该参与这一活动。也就是说，在这一活动中我们应该是具体的、有感觉的、有感情的、有判断力的人；消费的过程应该是一种有意义的、有人性的、有创造性的体验。"[1]

自主、开放和进取的生活方式，其目标在于走向文明、健康和科学。所谓文明，包含物质文明、精神文明和生态文明三个层次的内涵；所谓健康，包含人的生理、心理和精神生活的健康；所谓科学，即指与愚昧无知、封建迷信相对立的价值取向。

二、适度性：生产与消费的均衡

生产与消费是相互关联的。一方面，消费为生产提供动机和市场，

[1] 弗洛姆：《孤独的人：现代社会中的异化》，引自《哲学译丛》，1984年第4期，第71页。

同时消费也是生产要素（劳动力）和动机的再生产过程；另一方面社会生产的发展水平客观地决定了消费的水平。人的消费方式不仅受社会经济条件的制约，而且涉及人与生态的关系。

随着我国市场机制的逐步完善，消费需求在社会经济发展中的作用越来越大。因为产业结构和产品结构是否与需求结构和消费结构相适应，是经济发展良性循环的关键。消费结构的变化是由需求结构的变化引起的，同时，人们的消费观是以价值观和生活方式为依据的。消费的增长可以产生新的社会需求和促进生产的发展。有效需求作为具有支付能力的需求，决定了市场的发展。消费者的需求一般以个性特征和爱好的形式表现出来，但其体现的却是社会性的内容。生活资料的消费可分为生存、享受和发展三个层面。享受资料和发展资料的需求会随着经济水平的提高得到更大的发展。整个消费结构的变化，会受到经济、社会、科技和文化等多方面因素的影响和制约。

社会消费生活的合理性，主要表现在它的适度上。所谓适度，一方面指要与现有的社会生产力发展水平相适应；另一方面，消费作为生产的动机，关系到生产本身对自然资源开发利用的合理性。消费的适度性反映了开发利用自然的适度，它不应造成对大自然无限度的掠夺，以保证经济可持续发展的长远目标。

对消费者个人来说，适度消费不仅表现在消费支出与自身劳动收入相适应，而且表现在消费结构的均衡合理上。也就是说，在消费结构的安排上，应尽量使家庭成员的各种需要都能够得到兼顾，并在满足物质需要的同时，使精神需要得到最大的满足和发展。

"中和""适度"在中西美学史上，都是对审美特性的一种概括。孔子说："中庸之为德也，其至矣乎。"（《论语·雍也》）古希腊哲学家德谟克利特（Demokritos，约前460—前370）说："凡事过度而为，最愉

快的事情也会变成最不愉快的事情。"[1] 这就是说,"适度"与"过度"包含了事物从量变到质变的过程,由此可见,对"度"或"尺度"的把握构成了事物的关键。这种适度消费的生活方式体现了一种生态美,而挥霍无度、穷奢极欲、炫耀攀比则是玩物丧志和精神空虚的表现,必然会使人沦落为物质的奴隶。

三、节奏感:劳作与休闲的变奏

劳动是人的一生最主要的生活内容,它提供了人生的意义和价值。然而,劳动分工又有其片面性,限制了人的全面发展。社会劳动生产率的提高和闲暇时间的增多,为人的全面发展提供了契机。同时,应重视休闲。因为休闲也是劳动力的再生产过程,劳作与休闲是相辅相成的。

1. 劳动的分工和动机

人们是通过劳动分工来从事劳动的,劳动分化为不同的职业部门,人们正是通过职业劳动的方式发挥着自己的创造性。随着科学技术的发展和生产力水平的提高,体力劳动的强度会不断为机械化和自动化所减轻,体力劳动和脑力劳动的界限也会逐渐消失。但是不论到什么时候,劳动都不会成为一种智能游戏,不会成为一种单纯的消遣和娱乐。任何劳动都是一种严肃而认真的劳作,即使是机器生产过程也离不开人的调整和监控。对于一个具体的劳动者来说,其劳动的个人动机可分为四种,即社会动机、成就动机、接触动机和物质报酬动机。

社会动机取决于主体对某一劳动促进社会发展所具有的社会价值的认识和评价,它促成了主体参与劳动的意愿和积极性。正是这种社会动机形成了劳动者的主动性和责任感。

[1] 转引自塔塔尔凯维奇:《古代美学》,理然译,广西人民出版社,1990年,第89页。

成就动机是劳动者期望通过某一劳动达到自我发展和自我实现的企盼。这一动机促使劳动者在劳动过程中充分发挥自己的聪明才智和体能技艺，以便提高自己的水平并做出应有的贡献。经济体制的改革便是要鼓励这种成就动机，把对社会的劳动贡献和成就作为评定劳动者的价值标准，由此鼓励劳动者的进取精神和竞争意识，并强化社会尊重劳动、尊重人才的风尚。

接触动机是劳动者在劳动过程中增加社会交往、参与协作和共同活动需要的动机。劳动接触扩大了人们的交往，使人在社会联系中增加相互理解和生活经验。

物质报酬动机是劳动者通过劳动取得生活资料的经济需要动机。任何人的劳动付出都应该得到相应的物质回报，这既是对劳动的尊重，也是体现多劳多得的按劳分配的原则。

2. 休闲的作用和趋向

休闲时间的利用方式，是生活方式的一个重要组成，它彰显了个人生活的不同特色。休闲时间是职业劳动以外可由个人自由支配的时间，休闲活动对个人发展和生活具有重要意义。

其一，消遣娱乐功能。经过一天紧张繁忙的工作，人们可以通过消遣娱乐恢复精神和心理平衡。法国社会学家格雷（Gray）和格雷本（Greben）指出："娱乐是人从幸福和自我满足的体验中产生的个人情感状态，它包含优胜、成就、兴奋、成功和喜悦等情感特征。娱乐能增强人们的积极的自我想象。"[1]

其二，学习和提高自我的功能。随着现代化进程和社会的发展，人们要适应社会的需要，便要不断学习和充实自己。利用休闲时间进行学

[1] 转引自王雅林、董鸿扬：《生活方式概论》，黑龙江人民出版社，1989年，第163页。

习，以喜闻乐见的形式充实、提高自己，成为人们的一种自愿选择。

其三，为个性的全面发展提供机会。生产劳动虽然为人们施展才能和创造力提供了条件，是个性发展的一个重要方面，但是由于受职业分工的限制，职业劳动对许多人来说还只是谋生手段，而非娱乐手段。职业的选择也不能完全顾及劳动者的爱好和特长，或不能与个性发展的需要密切结合。因此，休闲活动可以弥补和满足个人在精神上、心理上和审美上的需要。

其四，发挥扩大社会交往、促进家庭亲情关系的作用。休闲时间可以用来访亲探友，扩大交往，参加各种社会活动，起到开阔视野、增长见识、加深友谊、深化情感的作用。同时，这也能强化人的社会责任感。

3. 弛张有度的生活节奏

生活节奏是由劳动生活、消费生活、交往生活和休闲生活等各种生活领域交替组成的"多声部变奏曲"。法国哲学家列菲伏尔（H. Lefebvre, 1905—1991）指出："在日常生活中，不断被社会生活改变的节奏和周期干扰着一次性和循环交叉进行的动作和行动。正是这些复杂的过程产生了研究节奏的需要。"[1] 在生活节奏日益加快的现代生活中，如何保持各种生活步调的协调，使生活的节拍更富有韵律感，是确保生活方式健康、文明和科学的重要内容。

因此，国外兴起一种慢节奏运动。徐蕊在《慢板生活》[2] 一书中指出，慢板是古典音乐中抒情所在，就像生活的本身，我们需要一些宁静的时光，并伴随一种节奏用来更好地思考。慢节奏是一种恬淡、舒缓而又惬意的生活状态，以这种状态可以尽情感受物质生活表层下

[1] 列菲伏尔、赫勒：《论日常生活》，陈学明等编译，云南人民出版社，1998年，第65页。
[2] 徐蕊：《慢板生活》，哈尔滨出版社，2007年。

的精神世界。

把生活作为一首变奏曲，我们就可以有意识地放慢某些生活过程，如慢食，改变狼吞虎咽的习惯，让味蕾充分享受美食；慢读、慢写，在这一过程中举一反三多加思考，用深思熟虑发挥文采；慢运动，持之以恒，保障身体健康。总之，对于生活节奏的体验，也会成为人们对于生态过程的一种审美享受。

思考题

1. 自主、开放和进取的生活方式出现的历史与社会条件是什么？
2. 何谓生产与消费的适度性？美与适度的关联何在？
3. 为何说休闲活动对个人发展和生活具有重要意义？

第十一章 | Chapter 11
生活趣味、时尚与风格

第一节　生活趣味

康德在《判断力批判》一书中把审美判断称为"鉴赏判断",所谓鉴赏就是指趣味(德语Geschmack,英语Taste)。趣味反映了人们的爱好趋向,它表明一个事物对于主体具有吸引力、有意思并能使人愉快。作家林语堂(1895—1976)在《生活的艺术》一书中提出如何享受人生的问题,他列举了"生命的享受""生活的享受"和"文化的享受"的诸多事例,以此激发人们热爱生命并学会享受生活的趣味。

人在生活趣味方面的表现可以分为三个层次:其一为兴趣,即主动探究某种事物或进行某项活动的倾向,它可以是出于好奇暂时引发的关注或兴奋点,也可以是由于人的心理和性格特征而形成的长期的爱好;其二为情趣,即与情感因素有密切关联的爱好,它相对稳定并具有文化内涵;其三为志趣,即与志向和理想相联系的意趣和追求,它同样具有相对的稳定性,并与价值观和人生观相关联。

所谓"趣味无可争辩",是说趣味具有私人特征,且不言自明。在不涉及大是大非、不损害他人利益的情况下,个人的兴趣、情趣、志趣有充分的选择自由。如对生活方式的选择,对饮食、衣着、起居方式,以及各种业余文化活动的选择。设计师应该兴趣广泛,因为人的兴趣是行为的推

动力,直接影响人对生活的观察和探索,而只有如此才能积累丰富的生活经验,才能使自己设计的作品更富生活趣味,更具审美品位。正如黑格尔在《美学》中所说,一个深广的心灵总是把兴趣的领域推广到无数事物上去。

第二节 时 尚

一、何谓时尚

时尚的兴起与服装的发展有密切关系。一般认为,服装时尚的起源大约在欧洲文艺复兴初期,身体意识的觉醒与人们对于服饰变革的要求密切相关。服饰是一种可以观赏和触摸的对象,它与人的自我意识和个性的发展有直接的联系。现代意义的时尚兴起于18世纪末。由于封建等级制的式微,市民阶级在服饰方面开始了因人而异的多样化趋向。德国哲学家尼采(F. W. Nietzsche, 1844—1900)指出,时尚是现代的一个特征,它是从权威及其他约束中得到解放的一个标志。[1] 18世纪七八十年代出现了最早的时尚杂志,如英语的《女士杂志》(*Lady's Magazine*)和德语的《豪华与时尚杂志》(*Journal des luxus and der Moden*)。这表明"在跟随惯例、一般化、平均化的同时,女性强烈地寻求个性化与可能的非凡性。时尚最大限度地兼顾了这二者"[2]。

在欧洲中世纪时,袒胸露臂的女式服装是完全被禁止的。到了16世纪,裸露女性的胸部却被认为是少女贞洁的象征,女装的领口开得很

[1] 参见史文德森:《时尚的哲学》,李漫译,北京大学出版社,2010年,第35页。
[2] 西美尔:《时尚的哲学》,费勇等译,文化艺术出版社,2001年,第81页。

低，而且呈方形。但与此同时，手臂和腿的裸露却被认为是公开的淫荡。直到20世纪后半叶，超短裙、露脐装和比基尼泳装才为社会普遍接受。时装作为一种文化观念的反映，它对社会伦理观念和法律秩序产生了直接的影响。时尚从服饰开始，不断波及各种生活用具、家庭装饰等带个性色彩的物品。图11-1所示为时装中的女帽，这些女帽是由好莱坞影星嘉宝（G. Garbo, 1905—1990）所带动的社会流行时尚。

图11-1　流行的时装女士帽

最早的时尚理论见诸英国经济学家和伦理学家亚当·斯密（Adam Smith, 1723—1790）的《道德情操论》（1759）。他认为，正是由于我们钦佩富人和大人物，加以模仿，从而使得他们能够树立所谓时髦的风尚。按照德国社会学家西美尔（G. Simmel, 1858—1918）的观点，"历史地看，生活中的真正变化其实是由中产阶级引起的。所以社会和文化运动自第三等级获得主导权以来，已经呈现完全不同的步调。这就是为什么时尚，也就是说生活形式本身的变化，从那时起已经变得更加广阔、更

加充满活力。"[1] 这就是说，中产阶层成为生活形式和风格变革的主力军。社会的高层容易趋向保守和追求稳定，而底层无力去追求生活品位的变化。时尚所追求的变异和新颖性是相对而言的，正如人们所说，为什么裙子变得短了，因为过去是长的；为什么裙子变长了，因为过去是短的。

所以说，时尚是由审美趣味出发追求生活形式个性化的一种现象，并通过相互模仿而引发一定的社会流行。它是对一种时髦现象的崇尚，它以自主选择的方式促成个人与社会在生活样式上的一种协调，从而造成个性化（自我表现）与社会化（群体认同）之间的一种互动，使社会化与个性化之间的冲突和对立趋于平衡。由此，使生活形态呈现异彩纷呈的活力。时尚流行的过程往往是来去匆匆的，兴起时"忽如一夜春风来，千树万树梨花开"。当造成一定流行以后，它便由人们的视线中隐退了，而为更新的时尚所取代。经过社会流行而普遍化了的事物，就不再属于时尚范畴了，正如"纷纷红紫已成尘，布谷声中夏令新"所言。

二、时尚的文化动因

在人们的生活中，时尚新颖而独具魅力。特定的时尚必然是一定时期内社会政治、经济、科技或人文、艺术事件的一种反映，尽管这种反映可能是间接的、表面的，并且带有许多偶然性。但不可否认，时尚是大众文化的组成部分。

时尚这一概念不同于时代精神。时代精神是一个时代主导的世界观和价值观，具有明确的理论表述和理性特征。然而时尚却具有鲜明的感性特征，不接受任何客观标准和理性判断。其意义内涵往往比较表层

[1] 西美尔：《时尚的哲学》，第88页。

化，并且与其所处的生活语境直接相关。时尚作为特定时代的一种产物，总是与其时代的观念相关，或者是过去某一时代观念的历史回声。

关于现代时尚设计师理念的形成，布鲁默（H. Blumer, 1858—1918）在《时尚：从阶级分化到具体选择》（1968）一文中指出："设计师们捡回过去的理念，但却总是透过现在这一层滤纸。他们受到了近来时装风格，尤其是最近几年那些风格的引导和制约，但首要的是，如现代社会发展所提示的那样，他们是在追赶即将到来的未来。"[1]

在现代时尚的传播中，文化传媒发挥了重要作用。电影或电视中主人公的现身说法、国内外最新的时装发布会的报道引人入胜，都会成为引发时尚流行的源头。例如美国好莱坞影片《欲望号街车》中，由詹姆斯·狄恩（James Dean）和马龙·白兰度（Marlon Brando）饰演的反潮流青年形象，上身着T恤衫或皮夹克，下身着牛仔裤，很快引起社会共鸣，成了当时美国青年的偶像，也使牛仔裤的时尚风靡全美。

关于引发时尚流行的动因有不同的观点。康德认为时尚与美无关，是新颖性使得时尚具有吸引力，与其说它事关品位，不如说事关竞争。这就是说，出于竞争心理才引发人们对时尚的关注和追求。法国诗人波德莱尔（C. Baudelaire, 1821—1867）则认为，时尚是对美的追求，每一种时尚都是朝着美的或多或少的努力，是对于理想的某种接近，对这种理想的追求使人产生不满足感与进步的动力。

三、时尚的心理机制

时尚之所以具有吸引力而在社会上流行，与人的社会心理直接相关。它涉及三种不同的心理机制。

[1] 转引自格罗瑙：《趣味社会学》，向建华译，南京大学出版社，2002年，第123页。

1. 逆反心理

随着生产力的发展和生活视野的扩大,人们会对一成不变的传统生活产生厌倦,希望在生活形式上有某些变化,从而使自己获得一种新鲜的感受。这种求新求异的心理会引发对固有样式的逆反情绪。也就是说,单一固定的形式会造成人们的审美疲劳,从而引发逆反心理,人们渴求生活有所改变。这种标新立异的逆反心理便是时尚的先驱。

2. 模仿心理

模仿是指人们受非控制性的社会刺激而引发的一种仿效行为,这是由兴趣而引发的心理共鸣。当人们看到某种引人入胜的新式服装或用品时,便会尝试效仿使用。正如西美尔所说:"一个圈子内的成员需要相互的模仿,因为模仿可以减轻个人美学与伦理学上的责任感。"在这里,"如果摩登是对社会样板的模仿,那么有意不摩登实际上也意味着一种相似的模仿,只不过其以相反的姿态出现,但依然证明了使我们以积极或消极的方式所依赖的社会潮流的力量。"[1] 这就是说,在受这种社会潮流影响的人群中,有许多人是单纯地在模仿时尚者。

3. 从众心理

所谓从众心理,是指在社会环境的压力下,个人放弃自己的观点而采取与周围多数人一致的策略,即人们所说的"随大流"现象。造成从众现象的根源是社会舆论的暗示或压力,使得人们被动地跟随时尚潮流走。

正是由于这三种心理效应的共同作用,使得时尚现象成为一种来势凶猛的社会潮流。一种服装款式只要成为社会时尚,即使其与固有的审美不符,人们穿着它依然可以坦然面对大众的目光。例如女性在游泳时

[1] 西美尔:《时尚的哲学》,第80页。

可以穿着比基尼泳装坦然面对众多男性，而在客厅面对男性时，穿着如此暴露便会感到十分困窘。正如西美尔所说，"只要它是时尚的，它就可以免于个人在成为注意对象时经验不愉快的反映。所有的大众行为都有丧失羞耻感的特征。"[1]

四、时尚的市场效应与审美淘汰

应该说，时尚的形成既与审美相关，又受社会竞争的心理所左右。一种时尚能为社会所普遍认同，是与其审美内涵和文化底蕴相关联的。时尚的变化具有形式陌生化的效果，由此给人一种新鲜感和不同的情绪体验。由于它可以发挥自我形象的塑造作用和某种心理的调适效果，因此受到普遍的欢迎。

一种生活用品要想畅销，便要争取进入时尚物品的行列。时尚工业具有为时尚物品的社会流行提供物质保证的功能。精明的企业家会利用设计师不断推出各种新颖的时尚产品，以营造时尚的生活方式和引领消费的新潮流。由此，时尚成了操纵市场营销的一只无形的手，成为市场份额的有利推动者。

过去人们由于破损才淘汰旧衣物，这是一种废旧淘汰。然而，由于时尚的流行，许多不入时的衣物被弃之不用，这就形成了一种新的淘汰原则，即以符合时尚要求为准。过分背离时尚的衣物如果仍在穿用，则显得脱离当代习俗，由此形成了一种审美淘汰，它促使人们在穿着上不断更新换代。

在时尚潮流中，人们容易形成炫耀和攀比心理。炫耀是一种暴发户心态，由于一朝暴富便要张扬自己的与众不同，想由此成为引领时尚的

[1] 西美尔：《时尚的哲学》，第85页。

弄潮儿。攀比则是出于竞争心态，不顾自身条件而追求与人比肩而立。这些都是商品拜物化倾向的表现。市场需求本身也是市场中不同利益主体进行竞争所形成的综合反应，它会造成市场机制的"哈哈镜效应"，使大众的实际文化需求由于多种因素的折射而被扭曲。因此，对于时尚应具有一种文化批判的眼光，以便使时尚保持健康向上的文化取向。

第三节 风 格

一、何为风格

产品设计可以形成不同的风格特征。风格就是设计师的创作个性，它可以是一种群体特征，也可以是个体特征。它的形成是在同类产品生产活动的历史基础上，受自然条件、地域文化背景、时代精神及生活习俗的影响，由此形成不同民族、不同国家、某一特定群体、某一特定时代及某一特定个人的风格。设计风格是设计走向成熟的标志。对艺术创作来说，艺术风格是艺术史研究的一大主题，它为追索艺术形态的历史变迁提供了线索。同样，设计风格也是设计史研究的一大主题，它为研究设计形态历史变迁提供了线索。

"风格"一词在我国文献中出现得很早，最初用于对人物的品藻，以后逐渐转向对文艺创作个性的表征。在西方，法国作家布封（G. Buffon, 1707—1788）在《论风格》一文中提出了"风格就是人本身"的观点，这一观点还为马克思所引用过。

二、中西有关风格的研究

著名文艺理论家刘勰（约465—532）在《文心雕龙》中辟有专章

《体性篇》，将不同文艺风格的表现特征概括为八种："一曰典雅，二曰远奥，三曰精约，四曰显附，五曰繁缛，六曰壮丽，七曰新奇，八曰轻靡。"其中，"雅与奇反，奥与显殊，繁与约舛，壮与轻乖。"也就是说，这八种风格构成了

图 11-2　风格类型图

四对相互对立的两极，如图11-2所示。图中虚线连接的是相对的两极，实线连接的各种风格则可相互包含，由此形成风格各异的丰富类型。

刘勰认为，就作家的创作个性而言，包括才、气、学、习四个方面。其中，才与气是由性情所铄，属于先天的禀赋，学与习是由陶染所凝，属于后天的教养。

瑞士艺术史家沃尔夫林（H. Wölfflin, 1864—1945）的《艺术风格学》集中对文艺复兴以后的艺术风格作了比较研究，他从五对范畴特征对古典主义和巴洛克风格作了区分。这五对范畴是线描与图绘、平面与纵深、封闭与开放、多样与统一，以及清晰与模糊。以第一对范畴为例，所谓线描是一种线性造型，具有塑型感和清晰性，产生一种触觉效果；而图绘则是运动的、边界轮廓模糊的，以视觉效果为主。古典建筑属于线描风格，而巴洛克建筑属于图绘风格。

提到线性造型，它在中国自古以来便有独特的发展。不仅中国传统绘画和书法表现为一种线的艺术，而且器物造型也把这种气韵融贯于整个器物的民族风格之中。图11-3所示为宋代瓷器的线性造型。从商代的

图 11-3　宋代瓷器的线性造型

图 11-4　明式官帽椅的线条之美

青铜器到战国的漆器,从商周的陶瓷到明清的家具(图11-4),都受中国书法线条美的影响,表现出线的律动性和情感性。正如崔昉雪所说:"明式家具将线条的律动与弹性,表现得空灵、柔婉,实乃承续中国传统对线条表现的一贯性发展。"[1]

20世纪以来,国际工业设计运动则呈现出功能主义风格到线流型风格、波普(Pop)风格的变迁。

三、案例分析:"普拉察"咖啡器具的产品风格解读

"普拉察"(Pratcha)[2]咖啡器具由汉斯·威利(Hans Willi)设计,德国特陶瓷器厂出品,以柔和变幻的曲线、饱满的形体、洁白无瑕的瓷质创造出梦幻般的意境。整套咖啡器具犹如在落潮时分,海浪轻柔地拍击着沙滩,海水留下的圈圈痕迹。大海赋予设计师灵感,使他在有限的形体上展开了遐想,创造了广阔无垠的自然世界。整套咖啡器具造型为

[1] 崔昉雪:《中国家具史——坐具篇》,台北:明文书局,1986年,第172页。
[2] 参见王建中:《国际陶瓷设计》,北京工艺美术出版社,2000年;徐恒醇:《设计符号学》,清华大学出版社,2008年,第109页。

图 11-5 "普拉查"咖啡器具的风格特色

曲线,其上装饰有三条波浪形线,二者完美搭配,形成虚实结合的视觉运动感(图11-5)。显而易见,这种形式具有一种象征意义,体现了人对大自然的眷恋之情。

思考题

1. 何为"生活趣味"?兴趣、情趣和志趣有何不同?
2. 时尚形成的文化动因和心理机制是什么?
3. 何为风格?
4. 为什么说设计风格构成设计史研究的线索?

第十二章 | Chapter 12
城市景观与环境设计

第一节　城市景观

城市是人类社会生活的一种空间组织形式。城市的独特功能在于，它以大量人群的长期聚居和直接面对面的交往，实现各种人类活动的综合与协调，由此扩大了人类活动和交往的种类和内容，保持了文化发展的历史延续性，并促进经济的不断繁荣。因此，城市是人类文化的加速器和存储器，它构成了人类文明的重要窗口。而城市景观则是城市整个空间范围所呈现的各种面貌。它可以被人所直观，并唤起人们不同的心理感受。城市景观虽然具有观瞻性，但其景观实体的直接作用却是为城市社会生活提供具体的形式，而景观只是其外在表现。[1]

一、景观的双重视野

1. 生态景观

城市首先是一个社会、经济与自然的复合生态系统，反映了人与自然及人工环境的关系。

其一，洁净感：对于各种城市环境污染的治理和环境卫生的保持是城

[1] 参见徐恒醇：《生态美学》，第204页。

市文明最基本的要求，也是城市景观的重要前提。市容的整洁不仅反映了市政组织的管理水平，也反映了广大市民的卫生习惯和道德风尚。城市主要问题往往在于存在卫生死角、空气污染如雾霾（PM2.5微粒）等。

其二，宜人性：宜人的环境会给人以生理和心理的舒适感。城市园林和绿地的建设是改善城市生态结构的重要途径。植物对促进人的健康具有多种效用，不仅可以供氧、吸收有害气体、阻滞灰尘、隔离噪声、调节小气候，还可以改善人的血液循环和调节植物性神经系统，使人放松心情。同样，湿地、水面与河流也是重要的生态景观。此外，建筑物的尺度与人的视觉感受和活动的协调、生活设施的完备及环境的优雅等都是城市宜人性的重要内容。

其三，通达性：城市交通的通畅、居民出行的便捷，是人们生产和生活的基本保证。城市道路不仅是连接不同场所的线性单元，也是城市景观的视线走廊。城市的交通枢纽应该从立体空间及时间的四维向度来统筹，使空中、地面及地下交通线相互勾连，保持运输的连贯性和节奏感。运动中的车辆及行人是城市景观的动态因素，与城市背景形成动静相互交织的画面。人行道、步行区和广场为人们提供了漫步、浏览和驻足的条件，成为城市观光的重要组成。

其四，秩序感：秩序给人以安全感，使人感到和谐与舒畅。城市是由不同的功能区域、路网、边缘、结点等要素组成的整体。如果建筑群、交通网、园林绿地等组合井然有序、脉络清晰，便给人以视觉的快感和活动的便利性。秩序感来源于城市功能的完善和结构的合理，这是形成城市生活秩序感的内在根据。

其五，多样性：城市功能结构的多样性，体现为空间组合和形体特征的丰富多彩。多样性依据于满足不同人群多种需求的可能性。即使是小区绿地和街头广场，也会因儿童、青年、老年等不同年龄段人群爱好

的不同而产生不同的设置要求。而树木和植被可以对建筑、街道和广场起到分割空间、转化尺度、引导视线的作用。

2. 人文景观

德国地理学家施吕特尔（O. Schlüter, 1872—1959）在《人的地理学的目标》一书中提出了"文化景观形态学"的概念，说明文化景观的形成，总是与一定的社会政治、经济、科学技术及历史传统和文化心理等要素相关联。人文景观是以社会文化为背景，由历史传统与现实社会生活交织而成的画卷，它包括以下五种要素。

其一，生活气息：人是城市景观的生气贯注者，再美的街景离开了活生生的人都会显得索然无味。正如吉伯德（F. Gibberd）所说，"人群是壮观的艺术"，"人也是城市设计的素材，人将生命的活动带到静止的城市景色中去，虽然就其本身来说，人是不能设计的目标，但是穿着丰富多彩的人群是一种最美的景色"。[1]

其二，繁荣景象：城市的繁荣不仅表现在经济的发达和物质产品的丰富上，更表现在人们精神面貌和社会生活的蓬勃朝气上。城市设施的完善、社会服务系统的效能，以及人的文化素质构成了城市繁荣的内在生命力。

其三，乡土特色：每个城市的地理特征、气候条件、历史背景和民俗传统都有不同之处，必然反映在城市景观和具体形象上。城市的乡土特色不仅给人一种难以忘怀的乡情，维系着人们对于家乡的亲切感，而且也为世界文化增添了异彩，更加吸引别国和别地区的旅游者。

其四，文化氛围：都市文化是推进城市文明发展的动力和向导。市民的文化素质和精神状态正是通过城市的文化氛围表现出来，它是洋

[1] F. 吉伯德等：《市镇设计》，程里尧译，中国建筑工业出版社，1983年，第8页。

溢在某一特定环境中的情调和文化气息，可以激发人们的求知心理和意趣。加强城市文化氛围的途径，首先要对自己城市的历史和文化特色有准确的把握，这样才能做好形象的转化和气氛的营造。

其五，历史感悟：悠久的历史是城市建设中一笔巨大的精神财富。要保持城市文脉的连续性，就要珍惜和保护自己城市的历史文化资源。重大历史事件的发生地、历史性建筑、名人故居等都是城市历史的见证物，作为文化遗存应该得到充分的保护和利用。

二、城市景观设计

1. 空间序列的组织

城市空间的物质构成包括建筑物、构筑物、道路、广场、绿地及水面等。其中，前两者是实体性存在，后四者为空间性存在。实体性存在会产生向内的吸引力和向外的辐射力，以其高度和体量成为周围注意力的中心，并以自身特性影响空间的性质。如一个剧场或城市雕塑，往往成为周围空间场所的一种标志和支配性因素。一个城市的结构正是以空间序列的形式展开的，它的明晰构成了一种可读性，人们可以通过视觉的领悟来把握。

城市是由众多的空间单元组成的系统，形成不同层次的空间序列，产生空间的连续性和贯通性。良好的空间序列具有流动性、意义蕴含和节奏感。流动性具有空间上的引力，可以对人的行为产生驱动和吸引力。意义蕴含提供了环境主题，从而加强人对空间序列的理解和印象。节奏感给人以过程性体验。

空间序列是通过一条或数条轴线形成的，由此可使城市构图特色鲜明，重点突出。例如北京是以紫禁城为中心，以钟鼓楼、天安门、正阳门、前门箭楼等实体建筑构成南北轴线，以东西长安街构成东西主轴

线。巴黎以塞纳河为主轴线展开，香榭丽舍大街构成与塞纳河平行的轴线，新老凯旋门遥相呼应。此外也有穿越塞纳河的次轴线。塞纳河以开阔的视线走廊，成为游览巴黎景色的重要线索。

2. 天际轮廓线

人们从高处或远处眺望一个城市时，城市面貌往往以轮廓线形式呈现在蓝天的背景下。因此，"轮廓线是城市生命的体现，同时也是潜在的艺术形象。城市轮廓线是城市的远景景观，是唯一的、合拢的城市体型的视觉形象。"[1]

在城市中，葱郁的林木枝叶强化了人工建筑物的形体效应，使人工因素与自然形式处于和谐之中。建筑物的上耸之势与天幕的下垂之势在空间中取得均衡，形成一种犬牙交错的态势。例如图12-1中，当从哈韦尔河畔眺望柏林时，城市的天际轮廓线呈现在一片葱郁的林海之中。标志性建筑物以其独特的顶端为天际线增添浓墨重彩的一笔，使松散的或破碎的天际轮廓线凝聚而引人注目。

图12-1 从哈韦尔河畔眺望柏林

[1] F. 吉伯德等：《市镇设计》，第36页。

3. 环境氛围

氛围是洋溢在环境中的一种气氛和情调，正如卢卡奇所指出："氛围是由各种个别印象和联想组合成的、具有统一激发作用的一种具体系统。"[1] 例如，住宅是城市中数量最多的建筑，那些体量和高度各异的公寓楼，不同程度地给人以温馨、舒适和亲切的家居感受；学校建筑和设施则体现了对下一代的关切并给人以进取心和活力感。一个城市的特色正表现在它所特有的环境氛围上。

环境氛围作为环境系统与人相互作用所产生的一种情调和气氛，成为环境审美特性的重要表征。环境氛围的形成首先与环境主题相关，环境功能效用的发挥，能使人领悟环境的意义。城市设计对环境意义的表现，不能单纯局限于内容层面，而且要通过形式的塑造作出充分表达，只有这样才能起到烘托渲染环境氛围的效果。例如，中山陵（图12-2）

图 12-2　中山陵的环境氛围

[1] 卢卡奇：《审美特性》下册，第635页。

坐落在松柏常青的林海之中，通过紫金山山坡长长的甬道拾阶而上才能达到灵堂。甬道入口的牌坊可以唤起人们的期待感，台阶两侧密植的塔松营造出庄重肃穆的气氛。它通过时间过程的积累，扩大了空间形式的感染力。这是营造环境氛围的一个范例。

三、城市特色与风景资源的利用

一个没有特色的城市，会丧失城市发展的优势及其独特的价值。城市特色由其时空坐标形成，包含其独特的地理位置和自身的历史沿革，因此形成了丰富的自然特性和人文、科技内涵。城市是动态发展的，新与旧的交替和衔接是其建设中的一个永恒课题。

1. 自然地理条件及开发利用

我国国土辽阔，自然条件复杂多样。北起漠河地区，南至南沙群岛，南北伸延5500余公里；西起新疆帕米尔高原，东至黑龙江乌苏里江汇合口，相距约5200公里。纬度的变化自北向南跨越了寒温带、中温带、暖温带、亚热带、热带及赤道，东西两端时差在4小时以上。我国位居欧亚大陆东部，季风影响最为强烈，范围也最广。季风的环境使大气运行发生明显改变，对自然景观的形成产生重要作用。我国是多山地区，山脉由西向东伸展，呈现出山地、高原、丘陵、盆地和平原等不同地貌。长江、黄河沿着这一斜面东流汇入太平洋。

有山便有水和植被，许多城市便是建立在依山傍水的地区。如桂林便是众多的山水城市之一，自隋唐以后逐渐成为商旅往来、人烟辐辏，南连海域、北达中原的重镇。这里为人们提供了可居可游的自然景观，而水以它的清澈明快和秀丽给城市增添了生机和情趣。丘陵和坡地可以使城市地形发生高度变化，在土地利用和视觉景观上都形成区别于平原的突出个性。如利用丘陵和坡地可以形成天然阶梯式住宅。图12-3所示

图12-3 德国斯图加特市坡地住宅

为德国斯图加特市坡地住宅。

2. 历史文化遗产及其利用

任何城市都有自身形成的历史，它凝聚了不同时代的文化精粹，反映了历代劳动人民的智慧和创造力。因此只有尊重历史，才能创造美好的未来。对于古建筑保护的意义，人们经历了一段曲折的认识过程。在反对因袭传统的思潮中，曾经出现了历史虚无主义的倾向。美国在第二次世界大战之后，开始提出保护建筑遗存的标准，这一标准反映出正确处理文化传承与创新的关系。这一标准包括保存有特色和创造性构思的建筑作品，它们可以发挥丰富环境景观的独特效果；保存与重要人物或重大历史事件相关联的建筑，它们作为一种历史的见证而存在。城市使人对历史有一种直观的感受。在建筑发展史上作为一个环节出现的建筑，代表某一风格或时代的建筑，以及代表技术进程的建筑实例都具有保存的价值，它们可以使建筑或技术发展的历史进程不会被中断与遗忘。

第二节　环境设计

一、居住环境设计

居住是人类所特有的存在形式，人怎样居住也反映了人怎样生活。居住使人与环境产生了密切的生理的、心理的、社会的和文化的联系。住宅由一定数量的具有不同功能的室内空间所组成，它们综合为一个空间的统一体，用以满足家庭生活的居住需要。住宅的内部空间可分为私密性、家务用、公共性空间及与大自然相联系的开放空间，如阳台、天井或院落。居住形成了家庭生活的最重要的空间语境，居住状况为家庭成员的社会化过程提供了重要的环境条件，影响着居民的社会心理。

住宅建筑面积依据不同的使用功能可作出区域的划分，一般采取以下比例关系：

公共空间——起居室、餐厅、前厅 ⎫
私人空间——卧室、婴儿室、客厅、工作间 ⎭ 72%

家务操作空间——厨房、盥洗室、贮存室　　18%

交通空间——走廊、过道　　　　　　　　　10%

住宅为人们提供了封闭的室内空间，可以形成宜人的小气候和清洁的环境条件。居住的独立性使人能按照个人或家庭的意愿做出个性化安排。生活空间的井然有序会为人的活动提供取向和引导。居室可以作为一种表现空间来传达内心的情感和意念，室内装饰可发挥心理和精神的调剂作用，也可以成为个人对居住空间的一种观念占有和符号表现。居住地要与各种社会服务设施之间具有便利的通达性，并有必要的绿地和开阔的视野。

二、交通环境设计

道路是连接不同场所与内外空间的线性单元,构成了人类生存空间的重要环节。道路不仅把不同功能的空间联系了起来,同时也起着把空间分隔开来的作用。水上、空中、陆地和地下交通的发展,使城市形成了一个立体化的交通网络。这是一个时空连续的动态空间,它使城市不断获得新的生命力。

交通是城市的命脉,道路的开拓不仅是发展城市生活的必要条件,也为城市景观提供了新的线索。道路把不同的景点连接成连续的景观序列,使人对城市面貌产生一种累积的强化效果。同时,道路本身又是城市景观的视线走廊,通过道路的空间联系使不同标志物进入统一的视野,也使城市的整体面貌作纵深的展开。

道路两侧的建筑物关系到街道空间的形成,因此建筑物的布置应与道路的设计有机地联系起来。普林茨(D. Prinz)在《城市景观设计方法》一书中说明,道路空间缺少变化和与建筑物之间没有联系会给人以冷漠的感觉;建筑物连续排列并使立面富有韵律感,道路空间便会有生气;若连续排列的建筑物平面布置不规则且与道路之间缺乏联系,则是道路空间设计意图不明确的表现;建筑立面的凹凸可以给道路空间带来变化,使建筑和道路成为一个有机的整体。

交通环境是一种动态空间,它把运动和变化引入了空间环境,从而使空间获得了一种动态特性。随着人的位移,周围景物成为线性运动的连续画面,产生出序列和层次的变化。快速交通系统的引入,还打破了城市固有的静态和谐与比例关系。速度扩大了人的尺度感,也消除了人们固有的尺度轮廓感,因为人们在横向运动中无法形成固定的轮廓线,只有视距范围的连续变化。在这里,运动觉、平衡觉、触觉、

生命感觉等与行为空间的联系更密切,人是以全部感官来感受环境的意象和美的。

三、劳动环境设计

物质生产是人类生存和发展的基础,因此劳动是人类生命活动的重要内容。劳动环境为人们从事物质生产提供了场所和空间,其应为人们提供有利于身心健康和精神愉悦的劳动条件,确保劳动生产的效能和可持续性。

在人与机器设备的关系中,应确保人的主体性的发挥和人机关系的协调,同时确保人与设备的安全性。工作空间的组织应适应于人的活动心理和操作程序,建立起良好的动态时空序列,使人的活动简洁而有条理、自然而顺畅。工作台和座椅的高度应符合相关的人体测量要求,避免劳动者在操作过程中因不良体位和姿势而受到损伤。

清洁生产是保护生态环境和根除工业污染的重要举措。它以节约能源、降低资源消耗、减少污染为目标,在生产过程中通过对资源的分层利用、循环利用,以及封闭式作业、全过程污染控制和废水净化等措施来达到清洁生产的要求。厂区的绿化对于创造优美的劳动环境具有突出的作用。高大的乔木具有茂密的枝叶,可以降低风速,使飘浮在空气中的灰尘沉降地面,还能滞留、吸附大量粉尘。立体绿化可以扩大人的绿色视野,减轻视疲劳和调剂心情。绿色植物通过光合作用吸收二氧化碳,放出氧气保持空气的清新。绿地也有吸声和减振的作用,从而创造幽静的环境,并增加空气湿润度。

思考题

1. 城市景观从生态和人文视角看来有何不同内涵?
2. 城市景观设计包括哪些内容?
3. 何谓"城市特色",如何发展城市的独特性?
4. 环境设计应从哪些方面展开?

第十三章 | Chapter 13
产品语言与造型规范

第一节　作为符号系统的产品语言

一、什么是符号

人们在日常生活和生产劳动中，会面临大量的信息需要识别、理解、感受和判断。当人们驱车经过一处陌生的地段，会根据路标和标志性建筑确定方向；当面对琳琅满目的商品时，会从它们的商标和包装来选择所喜爱的品牌；当与陌生人打交道时，会从各种服装中辨别出其社会角色。人们往往可以从无言的形式中感受、捕捉到一处景观的精神内涵和环境氛围，而这些信息的物质载体便是符号。符号成了沟通人与环境的精神媒介。

符号现象既是一种最古老的社会存在，伴随着人类形成的历史而产生，又是一种最具现代意义的学术研究对象，是当代人文科学关注的焦点之一。语言便是最典型的一种符号，正是语言和社会劳动一起，使人类实现了从猿到人的转化。语言作为思维的直接现实和人际交往的媒介，成为人们观察世界和把握世界的一种手段。

人类创造了语言，首先便是运用语言符号来指称和表达感觉对象，所以语言的第一个功能是描述性的。语言是对感觉对象的命名或指称，它超越了各种知觉的差异而带有概括的性质，从而把直观和表象提升到

概念的水平。通过语言的作用，现实的事物才能成为理解的对象，由此才使事物的意义向人敞开。[1]

所谓符号，就是用一个东西代表或指称另一个东西，如以X代表Y，X就是Y的符号。例如在语言中，人们用"我"这一语词代表说话人自身，所以语言便是一种符号系统。同样，人们看到一个房屋图形用于指明厕所的位置，这个房屋图形便是厕所的符号。这些符号都是信息的载体，用来传达信息的。符号是人为设置的，它构成一个系统才能发挥作用，它的含义是约定俗成的，由此可以为人们所共享。"符号"的概念与一般的"信号"概念不同，符号反映的是一种指称关系。它涉及两类不同的事物，前者是处于表达层面的媒介物，而不在场的后者才是被指称的事物。然而信号只是信息的载体，如在风雨交加的时刻，风声和雨声只是一种自然过程的信号，是自然过程的信息载体。

二、索绪尔符号学的两对概念

瑞士结构主义语言学家索绪尔（F. Saussure, 1857—1913）开创了语言符号学的研究。《普通语言学教程》便是依据他多年授课的内容编辑出版的重要著作。他用结构主义的方法，把符号和语言区分为不同的构成要素，以说明它们的作用方式。

1."能指"与"所指"

在符号学范畴中，索绪尔把符号分解为"能指"和"所指"。他说："我们把概念和音响形象的结合叫作符号，但是在日常使用上，这个术语一般只指音响形象……我们建议保留用'符号'这个词表示整

[1] 参见徐恒醇：《设计符号学》，清华大学出版社，2008年。

体，用'所指'和'能指'分别代替概念和音响形象。"[1] 这就是说，语言作为符号，应该包含两部分内容：其一（能指）是语言的音响（即音响形象），它处于表达层面；其二（所指）是语言的概念内涵，它处于内在层面，指的是它的语义。那么"能指"与"所诣"是怎样结合在一起的呢？他指出，这是约定俗成的，即由集体的习惯所形成。它们的关联是自由选择的结果，带有任意性；但形成以后就要为大家所遵从了。因此语言具有历史的继承性，也会随着时代的发展而变化。

罗兰·巴特（Roland Barthes, 1915—1980）在探讨城市和建筑的符号意义时指出："符号学永远不会设想出最后'所指'的所在，因为任何文化的复合，使我们面临着无限的隐喻之链。在那里'能指'往往在原型消失之后而延续或自身演变成'所指'。城市或建筑本身就是现实生活的构成部分，它不仅要反映和表现生活，而且也是被表现的对象，因此也会具有'所指'的性质。"[2] 这就是说，符号指涉关系是一条无限的隐喻之链，符号的含义在历史的延续中不断丰富着它所指涉的内涵。

2. "语言"与"言语"

索绪尔把语言现象区分为两种不同的形态，即"语言"和"言语"。语言是社会性的，它是人们语言活动的一整套规则，正如下棋是按一套规则进行的。而言语则是个体性的，是每个人说出的不同的话语，它以说话人的意志为转移。这就是说，语言是指语言共同体（社会）所共有的符号系统，而人们运用这一语言所说出的话便是言语，或称为话语，

[1] 索绪尔：《普通语言学教程》，商务印书馆，1980年，第102页。
[2] 转引自徐恒醇：《设计美学》，第166页。

它是在特定语境中形成的活生生的社会存在。

德国语言学家洪堡（K. W. Humboldt, 1767—1835）指出："活的言语是首要的和真正的语言财富，如果我们要走进活的语言本质里，在研究语言的情况下，我们就无论如何也不应该忘记这一点。"[1]这就是说，言语是运用语言的主要形式，语言的发展和变化是在言语中实现的。对语言的创造是在话语表达层次体现出来的，它是语言创造活动的具体表现形式。

三、皮尔斯的广义符号学

美国哲学家、逻辑学家皮尔斯（C. S. Peirce, 1839—1914）从逻辑学的研究中提出了符号学的理论，这一理论适用于各种符号现象，所以通常把这一理论称为广义符号学。其出发点是人对客观世界的认知和思维判断的逻辑关系，即任何命题都包括主语、谓语和系词。例如"花是红的"，"红"指性质，为第一项；"花"指对象，为第二项；"是"表示必然关系，为第三项，三者构成了一个普遍范畴。

1. 符号的构成

皮尔斯认为，符号是代表或表现另外一个事物的东西，它可以被人所理解并具有一定意义。符号是由以下三种要素所构成：其一为媒介（M），它是一种物质存在，用于表征或代表某一对象；其二为指称对象（O），即符号所指称或表征的事物；其三为解释（I），即为人所理解并传达出一定意义。可以用符号三角形来表示（图13-1），其中媒介（M）用于标识指称对象（O），并表达一定意义，从媒介（M）到解释（I）是

[1] 转引自高名凯：《语言论》，商务印书馆，1995年，第98页。

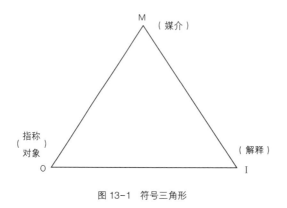

图 13-1　符号三角形

一个表意过程，而从指称对象到获得解释（I）是一种反映过程，由此构成一个符号。在这一三角形关系中，媒介作为第一项，具有可感知的性质；指称对象作为第二项，具有与人的经验或活动相联系的性质；解释作为第三项，是以人的思维活动为前提的。

2. 下位符号的展开

符号构成的三个要素（媒介、指称对象和解释）都可以用三分法作进一步展开。也就是说，这三个要素，每一个都可以分解为三种下位符号。例如从指称对象的角度说来，符号与指称对象的关联可以划分为三种类型。其一为图像符号，它是以写实或模仿的手段来指称对象的，对象与符号之间具有一定的相似性，如某人的肖像便是其图像符号。其二为标识符号，它与指称对象之间具有空间的或因果的联系，如路标便是某一道路的标识符号，它们以空间上的接近来表示其指称关系。其三为象征符号，它与指称对象之间无任何直接联系，而是约定俗成的，如鸽子象征和平，它是以一定文化背景（即《圣经》中挪亚方舟的传说）为依据的。各种下位符号的一览表见表13-1。

表 13-1　下位符号一览表

关联项	名称	性质	应用举例
媒介关联物	性质符号	以质料特征来表征对象	橙色（橘子）、红色（火）
	单一符号	表征独立存在的对象，与特定的时空相关	艺术品、工业产品
	规则符号	按某种解释以一定规则建立的	字母表词汇、交通符号
对象关联物	图像符号	以写实模仿手段表征对象	人物肖像、城市地图
	标识符号	与表征对象有空间的或因果的联系	路标、指示代词
	象征符号	与表征对象无直接联系、约定俗成	鸽子（象征和平）
解释关联	名辞符号	概念性规定，开放联结	装饰纹样
	命题符号	陈述性命题，闭合性联结	建筑立面
	论证符号	表现符号的完整的规律性联系	科学定理、诗歌作品

四、莫里斯对符号学的细分

美国哲学家莫里斯（C. W. Morris, 1901—1979）以皮尔斯符号学为基础，从行为主义角度对符号做了进一步区分。在《符号理论基础》一书中，他将符号学本身划分为三个分支学科，即语义学、语用学和语构学。语义学研究符号与指称对象之间的关系；语用学研究符号与其解释者之间的关系；语构学研究符号相互之间的形式关系。在《符号、语言和行为》一书中，他进一步明确了这三个分支学科的研究内容。语义学研究各种符号的意谓和解释行为，语用学从符号解释者的行为来研究符号起源、应用和效果，语构学研究符号结合的各种方式。

第二节　产品造型的符号学规范

产品造型是工业设计的重要一环，它使产品获得终极形态和外观。造型构成了产品的视觉语言，因此设计一种产品，就是确定一种产品言说的具体方式。造型的表现性正是产品的言语功能，是人获得认知和审美效应的依据。产品语言首先要发挥符号的认知功能，使人了解产品类型、品牌特色、使用方法和质量等。同时，产品语言也是产品审美形态的直接构成物，在对产品功能目的的表现中，它唤起消费者的情感体验，创造出特有的情调和氛围，并指向一定的审美理想。

德国设计理论家克略克尔（I. Kloecker）在《产品设计》（1981）一书中从符号学角度提出了产品造型的规范。其中，语义学规范要求产品语言给人以直接的意义领悟和内容体验，并含有潜在的隐性象征；语构学规范体现了产品造型要素在结构上的有序性，认为只有当它转化为语义学要素，才能使人感知到它的意义；语用学则是研究产品语言与使用者及环境之间的关系。

一、语义学要素及其规范

1. 产品语言的可理解性

一种产品语言能为消费者所理解，首先要做到无认知的障碍，就是说它要符合同类产品的通行规范，符合人们的生活习俗。例如餐饮用具与卫生洁具的型制不同，如果把汤盆做得与小便器类似，就会使人们产生误解。王朝闻先生曾经风趣地说，有人设宴招待亲朋好友，结果盛汤盛菜的餐具都像卫生洁具，这必然造成宴席不欢而散。

产品语言的可理解性的要素还包括：是否易于学习、便于识记，各种造型要素之间是否具有同调性或一致性，以及包含要素的数量之多

寡。也就是说，即使不熟悉造型语言，但一经看懂便可记牢；各部分之间风格或格调应是统一的，不同性质要素不能应用过多。

2. 造型含义或功能传达方式应具有内在性

产品的实用功能和认知功能应通过自身造型手段来完成，尽量减少用外加文字说明的方式传达给消费者。其中包括产品的存在状态（如电器产品处于关机或开机状态要有指示灯）、产品质量信息（质量高表现在哪里？使用便捷体现在哪里？）及厂家信息（如有些厂家产品型制独特、色彩专一）。

3. 造型的联想内容及形象鲜明性

产品造型会引发人们的联想效应。根据产品类型的不同，这种联想的指向可能是集中的，也可能是发散的，即随消费主体或环境的变化而改变。这种联想也可以是中性的，即不侧重在联想的引发上。造型形象的鲜明性有助于产品从众多同类产品中脱颖而出，引起关注。

4. 造型简洁性或完形引发的张力

产品造型简洁，应便于消费者的使用和维护保管。按照完形心理学的观点，完形特征可以使产品从背景中突现出来，引起关注，这是完形的张力所引发的心理效应。

5. 语义的信息冗余度

产品信息传播中应保证有足够的信息含量，当造型因素因损坏、扭曲等造成信息丢失时，应保证仍有足够可分辨的信息量。

6. 时代的适应性

每一个时代，随着生产力水平和科技、人文文化发展水平的不同，不同地区的价值观念和生活方式均有差异。产品造型不仅要适应当代生活的需要，而且要适应于时代变化的需要，这就要与时代的精神文化特征相一致。

7. 审美表现力

美国数学家柏克霍夫（G. D. Birkhoff, 1884—1944）曾经提出一个审美度的概念，即 M=O/C（M为审美度，O为秩序，C为复杂性）。这就是说，一个对象的审美特性与其秩序感成正比，而与其复杂性即观察时所需消耗的精力成反比。这可以为我们认识审美提供一种参考。

审美表现力是要将产品的物质性和现实性主题以审美的方式表现出来，同时将其各种物质构件转化成富有情感意蕴的符号，使其结构富有秩序感，并对价值关系作出表现。与此同时，应在审美上保持一定的不确定性或模糊度，以适应不同的审美趣味。

8. 几何形式的特征

根据产品类型的不同，产品可采用立体造型或平面造型。如手机的平面造型，其全部操作功能靠手指触屏的方式实现。

二、语构学要素及其规范

1. 把握造型各种数学质的特征，以发挥其形式美。其中，属于算术质的包括节奏、韵律和比例，属于几何质的包括景深、位置关系、垂直度、水平度或倾斜度，属于拓扑质的包括多样性、立体感、具有形式秩序的结构等。

2. 运用完形规则，强化造型的整体性效果。例如，注重图形构成的闭合性与图形的相似、接近或对称关系的处理，发挥贯穿线的连贯性效果等。

3. 处理好结构要素在坐标系中的状态。可采用水平、垂直或倾斜的方式获得稳定的、突起的或动态的效果，注意保持重心位置适当。

4. 处理好造型与环境的关系。产品对环境可以具有主导性或中立性的影响，其指向性可发散也可集中。

5. 各种结构要素要具有同调性或相关性。

6. 造型形态可具有单义性或多义性。

7. 应避免不良的视错觉，同时也可利用良性视错觉来增强造型的感染力。

三、语用学要素及其规范

1. 具有以人为中心的尺度适应性，表现在与人的直接或间接联系上。

2. 注意空间视觉效果的处理，造型要考虑到背景、辐照和视觉后像的影响，以便使产品适应不同环境条件。

3. 产品的运动适应性，考虑重心位置对人在使用过程中的影响，以保持产品的稳定性。

4. 造型的整体效果及其对环境的影响，整体布局应使强烈的对比处于中心，也可用补偿对比加强整体性效果。各构件应保持其整体的相关性。

5. 考虑设计的工艺可行性，使所用材料和工艺与现有生产技术条件相适应。

6. 根据产品类型选择造型款式，并顾及市场接受程度。

思考题

1. 索绪尔符号学提出的"能指"与"所指"，以及"语言"与"言语"，其内涵分别是什么？
2. 符号学为何划分为语构学、语义学和语用学，其内涵分别是什么？
3. 从符号学角度来看，产品造型应符合哪些要求？

第十四章 | Chapter 14
视觉传达设计的审美呈现

第一节　视觉传达设计与传播模式

一、什么是视觉传达设计

视觉传达设计（Visual Communication Design）是由平面（图形）设计（Graphic Design）扩展而来的学科称谓。与产品和环境设计相比，其设计对象和作用方式均有所不同。从图14-1中可以看出，产品和环境设计的对象均属于社会（人）与自然界物质交换过程中的实体，它们是经人为加工而成的自然物，用以满足人们的各种物质和精神需要。其中，环境（包括建筑）设计是为人们提供特定的场所，而产品设计则是为人提供各种用品。与此不同的是，视觉传达设计则是通过视觉（同质）媒介达到信息传播的目的，用以完成人际之间（人—社会）的交流和沟通。就其作用方式而言，产品和环境设计所提供的成果（实体产品或场所）与人们的感官与身体存在全方位的联系，人们通过视、听、触、嗅、运动觉、温度觉等感官与产品和环境进行接触；而视觉传达设计只通过视觉同质媒介为人们传递信息，它属于大众传播范畴。所谓"大众传播"，是指以较大数量异质和匿名的受众为目标，其传播渠道是公开

的，传播者是有组织和经费支持的。[1]

图14-1 设计类型的区分

视觉传达设计主要是以图形的形象来言说的，这比用概念性文字的表达具有许多优点。首先，人对形象的视觉反应要比对概念性文字的解读迅速，反应快；其次，形象的直观性容易引发人的情感体验，它会带有某种情绪色彩和感染力；最后，图形表达可以克服不同国籍、不同民族之间的语言障碍，具有国际通用性质。但是图形的形象对有着不同文化背景和生活经验的人可能引发不同的理解，在解读时存在多义性，缺乏概念的明确性，所以在运用中要扬长避短，必要时可与文字符号相结合。

视觉传达设计包括的范围很广，从标志、商标的设计到广告招贴、商品包装、图书装帧的设计等，对品牌和企业形象的设计也具有重大作用。

[1] 见沃纳·赛佛林等：《传播理论：起源、方法与应用》，郭镇之等译，华夏出版社，2000年，第4页。

二、传播模式

信息是怎样传播的？对于这一过程，美国政治学家拉斯韦尔（H. Lasswell, 1902—1978）首先于1948年提出了一种语言的传播模式，即"五个W模式"：

1. Who，谁（说话人）
2. Says what，说了什么
3. In which channel，通过什么渠道
4. To whom，对谁说的
5. With what effect，取得什么效果

在这"五个W模式"中，包含了与语言传播过程直接关联的各种基本要素，它提供了研究传播过程最初的理论依据。

之后，传播学创始人施拉姆（W. Schramm, 1907—1987）根据香农（C. E. Shannon）和奥斯古德（C. E. Osgood）的信息理论又提出了一种传播模式（图14-2）。他认为，传播过程是由信息发送者（信源）经过对语言材料的组织（即编码）传递出去，接受者（即信宿）经过对信息的解码获得对信息内容的理解。这一过程可能受到各种外界因素的干扰。[1]

图14-2 施拉姆信息传播模式

[1] 见斯文·温德尔等：《大众传播模式论》，祝建华译，上海译文出版社，1987年，第20页。

这一传播模式也可以用图14-3来表达。此图说明在信息的发送者与接受者之间存在四种要素的介入,包括语境(即具体传播的环境背景和内容的前后)、信息(即传播的直接内容)、接触(即双方的沟通方式)、代码(即对信息的编码和解码过程)。而传播过程的前提是,在发送者与接受者之间需要有相互重叠的信息贮备,如两个人掌握同一种语言。如果两人的信息贮备相互不重叠,即语言相互不通,那么就不可能实现语言的信息沟通和交流。

图14-3 一般传播模式

第二节 标志、商标

一、使用历史及构成原理

1. 标志是与语言一样古老的符号系统,它用于代表、指称、标识某一事物。原始社会的图腾便是氏族部落的一种标志,它反映出该部落的信仰和传统观念,凝聚着原始人的某种情感。唐代诗人杜牧曾经写下了"千里莺啼绿映红,水村山廓酒旗风。南朝四百八十寺,多少楼台烟雨中"(《江南春绝句》)的诗句。这烟雨中的酒旗迎风招展,吸引着过往游客,成为当时酒楼茶肆的商业标志,也成为江南的一大景观。在现代,标志已经渗透到社会生活的每个角落,与人们的日常生活密切联系。每个国家都有自己的国旗和国徽,联邦制国家的每个州也有自己的州旗、

州徽。人们还根据各种标志区分不同的街道，乘坐不同路线的公交车辆，寻找不同的商业店铺，购买不同品牌的商品。商标是商品品牌的标志物，也是企业识别系统的重要组成部分。没有商标的产品很难建立产品与企业的信誉。

2. 标志由两种要素组成，其一是与对象相关的图像，其二是与称谓相关的文字符号。英国艺术史家贡布里希（E. H. Gombrich, 1909—2001）在《视觉图像在信息传播中的地位》一文中指出，图像的真正价值在于它能够传达无法用其他代码表示的信息，"图像的正确解读要受三个变量的支配：代码（Code）、文字说明（Caption）和语境（Context）"[1]。也就是说，在构成标志的符号中，文字说明可以为图像提供概念的规定性，语境也直接影响着对图像符号的解读。因此，在标志设计中对图像符号的选择，要保证使人不会产生误解和歧义，要使其符合相关的概念规定性。

第一种情况是在已经具有文字说明和明确概念规定的情况下，只用图像即可构成标志。如国际奥委会的比赛项目，只用图像即可区分不同运动项目。在1964年东京奥运会时，组委会采用运动员动作剪影的形式来区分运动项目（图14-4），此后各种剪影形象尚不统一（图14-5）。直到1972年慕尼黑奥运会时，设计家奥托·艾舍（Auto Aischer）将其用统一的运动员形象来作表征，强化了标志符号的统一性与辨识性（图14-6）。

第二种情况是，虽然未作文字说明，但在特定语境和环境下人们可以通过图像来辨别其功能意义。如在1968年墨西哥奥运会中采用了如图14-7中的男女洗手间、更衣室或医疗、电讯及邮政部门的场所标志。这些标志也可用于一般的会展场所。

[1] 贡布里希：《图像与眼睛》，范景中等译，浙江摄影出版社，1998年，第173页。

第十四章　视觉传达设计的审美呈现 | 169

图 14-4　1964 年东京奥运会运动项目标志

图 14-5　1968 年墨西哥奥运会运动项目标志

图 14-6　1972 年慕尼黑奥运会运动项目标志

图 14-7　不用文字说明的场所标志

图 14-8　壳牌石油公司商标的变迁

第三种情况是，以必要的文字符号加适当的图像来构成标志，这样既可保障概念的明确规定性，又以图像的醒目、直观性取得标志和指示作用，这种设计在生活中最为普遍。如图14-8所示，荷兰"壳牌"石油公司是以贝壳形象和英文"SHELL"共同组成。它经历了写实性图像、图像加文字，以及只用图像的不同发展阶段。

二、设计规范

1. 便于识别性。商标的各组成要素应形成一个有机联系的整体，构成一个视觉完形，使之从环境背景中突显出来。我国《商标法》第七条规定，商标使用的文字、图形或者图文组合，应当具有显著特征，以便于识别。在这里，便于识别是第一位的要求。

2. 形象独特性。商标有自身的特点和个性，从而与其他商标明确地区别开来。例如同样用字母M作为商标或标志的企业，就有摩托罗拉公司（Motorala）、麦当劳快餐（McDonald's）以及加拿大蒙特利尔美术博物馆（Montreal Museum of Fine Art）和巴黎地铁（Métro de Paris）等，但它们的形象造型和颜色各不相同，它们因此而能显著地区分开来（图14-9，由字母M构成的不同标志分别为麦当劳快餐[黄色]、摩托罗拉公司[蓝色]和加拿大蒙特利尔美术博物馆[四色]，巴黎地铁则用了浅绿色大写M，图中不再给出）。

3. 商标形象应尽量简洁明晰，便于人们认知和识记，使人过目不忘。随着现代社会生活节奏的加快，过去一些曾采用繁复商标的著名公司，都纷纷对其进行了简化处理。例如德国拜尔（Bayer）医药公司，原来的商标采用狮子形象和花体字母组合的形式，最后改为双向交叉排列的文字符号（图14-10），使形象既独特又简洁明晰。

图14-9　由M字母构成的不同标志

图 14-10　德国拜尔医药公司商标的变迁

4. 商标形象应富有意义内涵或象征性，并与商品功能相关联，使人们能从商标的直观中领悟和体验其产品价值所在。它可以通过隐喻、象征等方式将想要传递的信息意义转化为直观形象。例如德国汉莎航空公司（Lufthans）的标志为抽象的鸟的形象，很容易使人联想到鸟在天空自由翱翔；德国奔驰公司（Benz）的商标形似一个驾驶的方向盘，其中间的三角形连接线表示其产品海陆空三栖的发展取向（即舰船、飞机和汽车）。此外，国际羊毛组织标志是由国际羊毛组织委托设计师萨罗尼亚（F. Saroglia）于1996年设计完成的，它作为国际通用标志，表明已经国际羊毛组织检验通过。它以柔软而卷曲的线团表示羊绒制品的温暖和宜人（图14-11）。

图 14-11 具有象征意义的标志

5. 商标符号应有足够的信息冗余度，以保证信息传播的可靠性。要确保符号有足够充裕的信息含量，当标牌产生变形、磨损、局部遮挡或褪色时，人们仍然能够辨别出产品和厂家信息。如图 14-12 中的标志为德国莱茵钢铁公司的商标，由于其信息冗余度大，所以其各种变形仍能为人们所轻易认出。

图 14-12 具有足够信息冗余度的商标（莱茵钢铁公司）

第三节 招贴广告

招贴作为一种户外广告，被人们称作瞬间的街头艺术。它以鲜明的形象引人注目，从而实现传递信息的作用。面对现代社会中大量电子传媒的不断蔓延，招贴广告还有立足之地吗？答案是肯定的。

招贴与电视等动态传媒相比，以其无可比拟的"安详和宁静的庄严"给人留下深刻印象。这使它获得了与电子传媒并行不悖的发展空间。招贴设计应体现新奇的构思、个性化的表现、单纯的构图和强烈的形式感。新奇可以打破人们熟视无睹的惯性，在目不暇接的信息来源中当即作出选择；个性化是寻求视觉传达的异质特征，防止作品被湮没在广告的汪洋大海中；单纯化使主题突出、焦点集中；强烈的形式感可以激发人们的想象力并引起情感共鸣。

一、策划

在开始一项广告活动之前，需要搜集和掌握该项活动的各种背景资料，以便确立活动的目标并实施具体策划。具体包括以下几个方面：

1. 掌握此前相关广告效果的评估资料，以便了解此前广告所达到的目标，以及了解此次广告活动是否应接续以前活动所未做到或未做完的内容，由此确定本次活动的目标。

2. 研究商品自身的特性，对广告所涉及的商品作出客观的了解和分析，明确它为消费者可真正带来什么好处，其品牌及包装等是否与营销策略中所要传播的价值相吻合。

3. 分析市场状况。对市场的分析有助于找到正确的广告活动目标，如发现市场的空白点或营销新途径等。

4. 商战中知彼知己才能百战不殆，对竞争者的广告策略进行分

析，可以调整自身广告活动的策略并应对竞争者广告可能对自身产生的影响。

5. 研究消费者的行为，以便有的放矢，加强针对性。应记住，广告是针对目标市场的。

二、市场效应

人们一般把广告的市场效应概括为AIDA，即Attention（引人注意）Interest（唤起兴趣）、Desire（激发欲求）和Action（促成购买）。具体包括以下几个方面：

1. 提供有关商品的信息，引发对于此类商品的关注度；
2. 提高品牌知名度；
3. 提供商品质量的判断标准；
4. 提供某一品牌商品在某一项或某几项标准上的优点；
5. 激发购买动机，鼓励消费者对此作出最后抉择。

三、表现手法

广告表现的总体要求是：首先，要考虑关联性，即其应与所宣传的产品密切相关；其次，应注意原创性，其表现手法应具有独创性；最后，增加视觉冲击力，表现效果有视觉冲击力的广告会给人留下深刻的印象。具体表现手法如下：

1. 宏大叙事。法国著名平面设计师卡桑特尔（A. M. Cassandre, 1901—1968）从20世纪20年代开始从事招贴设计。面对现代交通业的发展给人们生活节奏和空间感带来的巨大变化，卡桑特尔运用仰角构图和大透视等手法，由此开拓了招贴广告的英雄主义时代。他所设计的"北方特快"列车广告以速度感给人以视觉冲击。1935年，他所设计的"诺曼底号"

图 14-13 "诺曼底号"客轮广告

图 14-14 兰堡设计的图书招贴

客轮广告（图14-13），以仰角构图和左右绝对对称的中心透视，表现了这一号称"法兰西海上美术馆"的巨型客轮。这种夸张性构图，给人一种亢奋的视觉效果，使人陷入对这一巨大形体的情绪体验中。

2. 双重编码。德国平面设计家根特·兰堡（G. Rambow, 1938— ）被称为跨时空的视觉诗人。他的创意独特而惊人——在其简约的手法中蕴含了深刻的意念和强烈的视觉冲击力。所谓双重编码，就是把两种不同的图像叠加在一起，如用拼接的方法将两个不同的画面叠合在一起，正如图14-14中兰堡设计的图书招贴，用拼贴的方式将书写的手或交换资料的手的影像与书籍本身的图像叠加在一起，说明书籍是人们书写的成果和相互交流的媒介，由此拉近了

图书与人的情感距离，使图书的意义获得一种直观的体现。

3. 简约化手法。以单纯化的色彩和强烈的对比所形成的视觉反差具有视觉冲击力，传达方式简约明晰。例如，保尔·兰德（Paul Rand，1914—1996）于1950年设计的达达艺术的招贴，以字母黑白对比、垂直叠加的手法将文字符号"DADA"展示在观者面前，造成与众不同的视觉效果（图14-15）。另外一个"爵士音乐之夜"的招贴设计，是在黑色背景上显示白色文字的"jazz"，在与音乐会介绍的小号红色字体垂直相交之处，字母Z又以黑色融入背景之中。这一设计是十分巧妙的。招贴整体的黑色背景说明音乐会是在晚间举行，音乐会的主题"jazz"（爵士乐）以白色字体突出。音乐会的详细文字介绍以小号红色字体垂直展开，丰富了画面。这是由拉尔夫·凯伯（Ralph Carbaugh）于1981年设计的，见图14-16。

4. "图-底"关系。"图-底"关系即完形心理学所指的图形与背

图14-15 达达艺术招贴

图14-16 "爵士音乐之夜"招贴

景关系的视觉转化。日本设计师福田繁雄利用这种"图-底"关系,构成正-负两种不同的图像,同时,这也是一种"双重编码"的方式(图14-17)。

图 14-17 福田繁雄作品

思考题

1. 何为视觉传达设计,它与产品、环境设计有何不同?
2. 标志或商标由哪些要素构成,应遵循哪些设计规范?
3. 招贴广告的作用何在,有哪些具体的表现手法?

第十五章 | Chapter 15
品牌意识与市场效应

第一节　品牌意识

一、何为品牌

品牌（brand）的概念与商标（trade mark）的概念不同。商标仅只是一种标志，用于代表某一生产厂家的产品或服务。而品牌则是对企业的产品和服务的质量保证，它要取得消费者的认同。早在1960年，美国营销学会对其的定义还不太明确："品牌是一种名称、术语、标记、符号和设计，或者是它们的组合运用，其目的是借以辨认某个销售者或其销售的产品或服务，使之同竞争对手的产品和服务区分开来。"[1]

可以说，品牌是一种价值承诺。一个企业的生产活动是依据一定价值取向进行的，品牌化就是要把其所追求的产品价值通过视觉化的方式直观地展示出来，明确其市场定位和确立企业形象，以取得消费者情感认同，使消费者对这一品牌产生归属感。正如有"现代品牌化教父"之称的W·奥林斯（W. Olins）所说："一个企业是否能用一种更加鲜明易懂、更具整体性的方式展现自己，在这方面考虑得越多，我就越相信，这些企业的某些行为比广告的作用更大、更重要、更有效、更有影响

[1] 见林家阳：《设计鉴赏》，第274页。

力。"在当代,人们对品牌化存在一种曲解:"那种所谓的品牌化是对产品间差别的体现,它只是尝试将一种快速消费品与其他产品分开。而当这些功能差异,比如价格和质量,可以忽略或几乎不存在时,就有必要创造一种情感上的差异,这才是品牌化如何开始在快速消费品中获得发展的原因。"[1]

许多人对品牌化和广告宣传分不清,正如B. 达克沃斯(B. Duckworth)所说:"品牌化是一种体验,而广告是一种诱惑,品牌化的结果是对产品的拥有,这种拥有包含了情感上的交流。广告与人的距离更远,它给出了一个承诺,却并没有给你实实在在的产品;而品牌设计则不同,你捡起的、触碰的、穿戴的一切都有它的影子,相比于广告,人们还是与品牌的关系更密切。……品牌存在于每个人的生活当中。……如果你能设计出一个图腾性的全球品牌,那么就会有上亿人来经历这个品牌体验。"[2]

消费者作为个体的人,具有不同的生理和心理特质,为了强化设计产品对于不同消费者的针对性和适应性,品牌的设计定位可按消费者不同的个性特征做出不同的安排。如自行车可针对男性或女性、年长者或年幼者设计不同的造型,有的运动感强,有的轻巧秀丽,有的稳健,有的容易学。这是品牌设计的人格化特征。

总之,企业应该通过品牌确立自己的产品定位,将品牌作为自己的核心竞争力,以取得差别化价值和利润的经营战略。品牌是以消费者的认知和心理感受为前提的,因此品牌意味着市场占有率。实施品牌战略是促进经济增长方式转变和经济结构调整的迫切需要。除了将自身

[1] 黛比·米尔曼:《品牌思考及更高追求》,百舜译,山东画报出版社,2012年,第5页。
[2] 同上书,第86—87页。

品牌做强做大,还可以通过品牌并购及连锁加盟的方式来实现品牌的扩张。

二、案例分析:可口可乐的品牌化过程

品牌作为企业信誉度的象征,是企业的一笔巨大的无形资产。1994年,世界品牌排名第一的是美国的可口可乐(Coca-Cola),其品牌价值为259.5亿美元,相当于其销售额的4倍。到2004年,其品牌价值已上升到673.9亿美元。品牌与其产品不同,产品有生命周期,会经历从投放市场至被淘汰退出市场的过程,而品牌却具有超越某一具体产品的生命周期。[1]

可口可乐创始于1886年,从1910年到1920年期间,它开始尝试从美国南部的一个小品牌提升为国家品牌。当时产品销售有两种途径:批发和零售。权衡这两种销售方式,公司决定,一方面要设计一个与众不同的外形包装,另一方面要设计一种特许经营制度(即开拓连锁店方式)。[2]由此,可口可乐公司走向设计导向型品牌化企业。

1938年,设计大师雷蒙·罗维(Raymond Loewy)改进了可口可乐玻璃瓶的设计,并推出了新的企业形象标志(包括斯宾塞体的文字标志)。这一瓶型设计使它从各种饮料包装中脱颖而出。由于瓶体的独特形状,即使你在夜晚的黑暗中打开冰柜,也能通过它的形状找到它。

品牌化是一个制造意义的过程,可口可乐所要传递的品牌信息是对生活的一种乐观主义精神。它在广告中使用了圣诞老人的形象。过去圣诞老人在各种形象中衣服的颜色都是不同的,而可口可乐数十年来坚

[1] 林家阳:《设计鉴赏》,第275页。
[2] 黛比·米尔曼:《品牌思考及更高追求》,第105页。

图 15-1　可口可乐在不同世纪的广告招贴

持将圣诞老人的形象固定为一个穿红白相间外衣的、高大的、快乐的人。红白相间正是可口可乐公司的广告色。当这一形象成为全民的文化财富时,可口可乐公司的影响力大幅度提升。此时,可口可乐公司又开始为品牌寻找新的切实可感的文化内涵,使品牌保持新颖性。可口可乐的广告招贴也具有与时俱进的特点,19世纪的广告采用贵妇的形象,20世纪采用时尚女郎形象,21世纪采用摇滚歌手的形象(图15-1)。

B.达克沃斯曾经为可口可乐公司进行过品牌再设计。[1]他所面对的是世界上最著名的品牌设计,即雷蒙·罗维的原设计。达克沃斯认为,随着时代的发展,商标设计应趋向于简单化,而罗维的原设计中有太多点缀,使用的颜色和阴影效果也过于复杂。图15-2所示即为罗维的原设计和达克沃斯对其简化后的设计,达克沃斯去掉了气泡及边缘阴影。

可口可乐公司除了坚持产品品质的高标准之外,还注重参与社会的公益活动。在遇到国家性灾难(如飓风和海啸)

[1] 黛比·米尔曼:《品牌思考及更高追求》,第87页。

时，公司会马上停止其他所有商品的生产，只生产饮用水并免费发放进行救灾。该公司拥有全世界最大的配水网，其送水的货车比联邦快递等多家快递公司的总和还多，这也是可口可乐在民众生活中扮演重要角色的原因之一。

可口可乐公司在努力维持品牌的持续形象的同时，还要不断给大众带来新的惊喜，其对自动售货机的再设计也是一个例证。通过创建触摸屏显示技术，可口可乐的自动售货机比普通的大为改观。可口可乐的零售业务集中在北美和日本，在日

图 15-2 可口可乐商标的原设计及后期设计

图 15-3 可口可乐采用过的罐装饮料商标

本市场60%—70%的销售额都是通过自动售货机实现的。这种机器本身也能给人们带来一种舒服的使用体验，同时也为青少年建立了一个全新的交流平台。

现在，可口可乐公司已经成为拥有近500种子品牌组成的大品牌，包含近3000种产品。

第二节　市场效应取决于消费体验

产品设计是企业在市场竞争中的核心竞争力，设计的成功与否并不取决于设计师的主观意愿，而最终由广大消费者对产品的消费体验决定。对产品的消费体验决定了消费者是否愿意购买该产品，由此影响着该产品所能占有的市场份额。当然，影响购买意愿的不仅是产品的设计和质量，还有产品的价位及售后服务等。

消费体验在产品购买的最终选择上影响重大。如在轿车市场上，流传过一句口头禅"一朝奔驰，一世奔驰"（one time Mercedes, always Mercedes）[1]，说明好的品牌体验会提升消费者对产品的忠诚和依赖度，乃至成为其终身的选择。

迪帕·普拉哈拉德（Deepa Prahalad）等人在《设计的魔力——心理美学带来的商业奇迹》一书中记述了许多成功的设计案例。[2] 例如，美国柯尔（KOR）洁具公司总裁总是习惯于随身携带一个饮料瓶，但由于普

[1] 参见封昌红主编：《设计进化论》，电子工业出版社，2014年，第63页。

[2] 迪帕·普拉哈拉德等：《设计的魔力——心理美学带来的商业奇迹》，刘倩倩等译，中国人民大学出版社，2014年，第117—131页。

通饮料瓶被认识是个"细菌大本营",也不方便清洗,于是他想换一个好用的随身水壶,但市场上并没有合适的选择。他也从来不买瓶装水,因为其空瓶无人回收,不利环境保护。他感到这个难题也许是一个商业机遇,于是他决心设计一款既美观又可循环使用的水壶。他把这个产品的潜在目标客户确定为对瓶装水消费反感的、对塑料水壶所含化学成分双酚基丙烷(BPA)担忧的消费者。由此,他确定了柯尔品牌高档水壶的三个定位:健康、可持续发展和设计精巧。在材料的选择上,玻璃制品在流动性的日常使用中不是一个很好的选择,而普通塑料杯或塑料瓶又无法传递好的质感。同时,柯尔的设计师们希望人们看到水装在精致的容器里,也会增强珍惜水资源的概念。于是,在水壶的最终设计上,他们采用椭圆的外形,使其比传统的圆形水杯更容易携带;将壶盖设计成能用一只手轻易地打开的方式,同时密闭性极佳;将此壶的开口设计得很大,便于人们从水龙头接水;材质上,选用了一种不含双酚基丙烷的共聚酯材料,它具有类似于玻璃的更高的透明度。最为值得关注的是,这个水壶一旦报废,企业还可以回收循环利用,十分环保。

柯尔水壶的新产品发布后,市场反应远远超出预期,订货量直线上升,并进入知名畅销商品榜。这一案例说明,设计要从消费者的日常消费体验出发,这样才能获得消费者的欢迎并取得市场的成功。

思考题

1. 何为品牌,它与商标、广告的联系和区别?
2. 何为设计导向型的品牌化企业?
3. 为什么说消费体验是衡量市场效应的尺度?

主要参考文献 Reference

〔德〕布吕德克（Bernhard E. Bürdek）：《设计——产品设计理论及实践史》，科隆：杜蒙特出版社（Verlag DuMont），1991年。

〔德〕略巴赫（Bernd Löbach）：《工业设计》，慕尼黑：卡尔·西米格出版社（Verlag Karl Thiemig），1976年。

〔德〕克略克尔（Ingo Klöcker）：《产品设计》，柏林：施普林格出版社（Springer Verlag），1981年。

〔英〕琼斯（J. C. Jones）：《设计方法》，纽约：朗文出版社（Longman Press），1992年。

〔德〕黑格尔（G. W. F. Hegel）：《美学》，朱光潜译，商务印书馆，1979年。

〔德〕康德（Immanuel Kant）：《判断力批判》上卷，宗白华译，商务印书馆，1964年。

〔匈〕卢卡奇（Georg Lukacs）：《审美特性》，徐恒醇译，社会科学文献出版社，2013年。

李泽厚：《美学四讲》，生活·读书·新知三联书店，1989年。

牛宏宝：《美学概论》，人民大学出版社，2005年。

林家阳：《设计鉴赏》，高等教育出版社，2013年。

张法：《美学导论》，人民大学出版社，2004年。

徐恒醇：《科技美学》，陕西人民教育出版社，1997年。

徐恒醇：《生态美学》，陕西人民教育出版社，2000年。

徐恒醇：《设计美学》，清华大学出版社，2006年。

徐恒醇：《设计符号学》，清华大学出版社，2008年。

后记

 本教材由我于天津美术学院设计学院多年本科教学的基础上加以扩展而成。它既适应循序渐进的教学要求，又体现学术内涵的系统性和逻辑关联。此书在写作过程中得到了天津社会科学院图书馆郭登浩先生、天津美术学院王昕宇老师的支持和帮助。本书的出版承蒙北大出版社谭艳、赵维女士付出了格外的辛劳，在此一并深表谢忱。

 作者谨识。

"博雅大学堂·设计学专业规划教材"架构

为促进设计学科教学的繁荣和发展,北京大学出版社特邀请东南大学艺术学院凌继尧教授主编一套"博雅大学堂·设计学专业规划教材",涵括基础/共同课、视觉传达、环境艺术设计、工业设计/产品设计、动漫设计/多媒体设计五个设计专业。每本书均邀请设计领域的一流专家、学者或有教学特色的中青年骨干教师撰写,深入浅出,注重实用性,并配有相关的教学课件,希望能借此推动设计教学的发展,方便相关院校老师的教学。

1. 基础/共同课系列

设计美学概论、设计概论、中国设计史、西方设计史、设计基础、设计素描、设计色彩、设计思维、设计表达、设计管理、设计鉴赏、设计心理学

2. 视觉传达系列

平面设计概论、图形创意、摄影基础、写生、字体设计、版式设计、图形设计、标志设计、VI设计、品牌设计、包装设计、广告设计、书籍装帧设计、招贴设计、手绘插图设计

3. 环境艺术设计系列

环境艺术设计概论、城市规划设计、景观设计、公共艺术设计、展示设计、室内设计、居室空间设计、商业空间设计、办公空间设计、照明设计、建筑设计初步、建筑设计、建筑图的表达与绘制、环境手绘图表现技法、效果图表现技法、装饰材料与构造、材料与施工、人体工程学

4. **工业设计/产品设计系列**

工业设计概论、工业设计原理、工业设计史、工业设计工程学、工业设计制图、产品设计、产品设计创意表达、产品设计程序与方法、产品形态设计、产品模型制作、产品设计手绘表现技法、产品设计材料与工艺、用户体验设计、家具设计、人机工程学

5. **动漫设计/多媒体设计系列**

动漫概论、二维动画基础、三维动画基础、动漫技法、动漫运动规律、动漫剧本创作、动漫动作设计、动漫造型设计、动漫场景设计、影视特效、影视后期合成、网页设计、信息设计、互动设计

《设计美学概论》（第2版）教学课件申请表

尊敬的老师，您好！

 我们制作了与《设计美学概论》（第2版）配套使用的教学课件，以方便您的教学。在您确认将本书作为指定教材后，请填好以下表格（可复印），并盖上院系办公室的公章回寄给我们，或者给我们的教师服务邮箱zhaowei@pup.cn写信，我们将向您发送电子版的申请表，您填写后我们将免费向您提供该书的教学课件。我们愿以真诚的服务回报您对北京大学出版社的关心和支持！

您的姓名		您所在的院系	
您所讲授的课程名称			
每学期学生人数	_____人 _____年级 _____学时		
课程的类型（请在相应方框上画"✓"）	☐ 全校公选课 ☐ 院系专业必修课 ☐ 其他_____		
您目前采用的教材	作者_____ 书名_____ 出版社_____		
您准备何时采用此书授课			
您的联系地址和邮编			
您的电话（必填）			
E-mail（必填）			
目前主要教学专业			
科研方向（必填）			
您对本书的建议			系办公室 盖 章

我们的联系方式：

北京市海淀区成府路205号北京大学出版社文史哲事业部 艺术组

邮编：100871 电话：010-62707742 传真：010-62556201

教师服务邮箱：zhaowei@pup.cn QQ群号：311911029 网址：http://www.pupbook.com